韓國流行音樂全球化之旅

「SM娛樂」的創新實踐

朴允善　張寶芳　吳靜吉

國立政治大學
創新與創造力研究中心
Center for Creativity and Innovation Studies

遠流出版公司

目錄

圖表目錄

序言

　　二十一世紀以來，國際間面臨全球化與數位匯流之衝擊，出現幾個重要論述，其一為創意經濟崛起，視國家之文化軟實力為重要資源；其二為積極轉型在地文化為國際化。創意產業尤以流行音樂為成功轉型產業之指標。因為音樂在文化創意產業中最適合數位環境，也最容易進行全球化。

　　數位匯流，通路與消費型態的轉變以及各種產業間的多元合作，增強了文化創意產業的全球化流動。內容產業的市場疆界變得模糊，亞洲市場亦如歐洲市場，逐漸納入全球文化經濟的大版圖。許多國家思考如何推動國際競爭力，尋求在產品中展現自身文化，同時也注意到文化魅力背後可能潛藏的商業產值，相繼投入發展文化創意產業（或內容產業）。文化創意產業儼然成為備受期待的產業。

　　台灣近年來著眼於文化創意產業的發展，不論民間或政府，開始重視文創產業的可能性。在眾多已進入第三級產業的國家，其文化產業、服務產業所佔的比重、提供的就業人口數量以及產值，常超越第二級產業的表現。換言之，若說第二級產業為硬實力，過去扮演國家經濟基礎的要角，今後以第三級產業為主的軟實力，將帶動未來經濟及文化發展。

　　然而軟實力需要有硬功夫。硬功夫指的是經年累月所孕育之文化資產，表現在文學、藝術、戲劇、舞蹈等各方面。包括人民

素質、美學涵養、體育。近年來的國際大規模活動，舉凡世界博覽會、冬夏季奧運，各國無不力爭主辦國資格，在國際舞台上展現國富民強的文化實力。而那種深掘文化底蘊，善用科技，整合各領域人才所展現的就是一種軟實力，代表一個國家的競爭力。在文化全球化的今天，各國無不積極的、有系統的、有策略的，以團隊之力來進行文化建設，打造國家之獨特文化優勢。

音樂產業是文化創意產業重要的一環，而流行音樂就是一種具商業產值的文化商品。台灣的流行音樂及其產業不論在藝術性和商業價值鏈上都具有獨特的魅力，在華語市場（或者是大中華市場）扮演重要角色。然而，在全球的舞台上原本可以揮灑的地位，如今已經被韓國捷足先登。韓國音樂產業在發展過程中，一樣遇到困難，面臨「非法下載」的打擊，但卻積極因應。為了克服受限的市場規模與內需市場的低迷，在數位匯流初期，韓國流行音樂產業開始進軍海外市場。而要進軍海外市場，歌手需要具備深厚的實力，於是韓國幾家先進的經紀公司選擇將大量資金挹注在發掘訓練歌手、藝人定位與產品規劃上。經過長期投資優秀歌手與新科技，於2000年後期，抓住了經濟復甦機會，韓國流行音樂內容在亞洲市場開始發光。並且藉由通訊、媒體、行動裝置及社交網路服務（Social Network Service, SNS）的匯流，通路與宣傳管道的多樣化，為產業帶來新收入來源，開拓出超出想像

的巨大音樂市場。原以為是「毒藥」的數位匯流，搖身一變成了流行音樂產業的「良藥」。

　　一曲〈江南Style〉躍居2012年全球數位單曲排行榜第三名，銷售額970萬美元（IFPI, 2013）。看似意外走紅，我們卻可以說，這是從1993年金泳三擔任總統後推行文化產業政策，歷經金大中、盧武鉉、李明博三任總統之堅持卻又有彈性的政策演變和永續執行的驚爆點。韓國流行音樂的成功是有目共睹的（吳靜吉a，2012）。

　　2013年南韓新任總統朴槿惠上台，延續前任李明博總統之文化政策，並加以發揚、擴大。朴槿惠將韓國定位為「創新強國」，在各國內外場合高舉「創意經濟」的願景。不論在瑞士全球政經領袖年會上，提倡創意經濟是提振低成長、高失業率與貧富不均的解決方案，或在官邸青瓦台與比爾蓋茲（Bill Gates）會面，請教如何培育創業者；或出訪北京、紐約、巴黎時，參與各地K-POP* 的國際音樂節，親切短暫地與當地粉絲團見面，朴槿惠都一再打造K-POP與韓劇的文化品牌，形塑科技製造大國與酷文化大國的國家印象，宣示K-POP背後有政府加持的光環，而

* K-POP: Korean Pop，韓國流行音樂之簡稱。

政府或總統出訪時，也因為K-POP，得到很多粉絲的喝采，兩者相互輝映，互相加乘。

2011年作者（吳靜吉、朴允善）走訪SM Entertainment（以下簡稱SM）和JYP經紀公司，以及其他政府和民間的文創機構。相關受訪單位共同的主張是「發揮人文創新、在地特色、揚名國際」。韓國多數的民間機構認為政府沒有實質經費支持，但是他們也理解，韓國政府大有為地塑造韓國成為世界品牌，就是一種壯膽的支持。外交通商部和總統府國家品牌委員會適時掌握機會，以正熱門的韓流推動國家利益和增強韓國在世界的形象。

在訪問JYP時，談到Wonder Girls的紐約演出沒有預期成功。問到為什麼一定要到紐約，他們的答覆是「只要在紐約成功，就可以在世界成功。」當我們問5～18歲在日本長大、曾在東京負責SM分部的現任CEO金英敏，「你最大的成就是什麼？」他高興大聲地說：「讓日本人喜歡K-POP。」

這是非常重要的前提，應用類似設計的思考模式讓世界喜歡韓國。這些年來，各國學者也在研究韓流的現象、前因與後果，包括韓流作為新文化外交的工具。從世界各大報章雜誌、電視等專題報導及YouTube點閱率來看，它的確達到文化外交的效果，更何況韓籍聯合國祕書長潘基文也適時與PSY合跳，並宣稱〈江南Style〉是推動世界和平的力量（吳靜吉b，2012）。

　　其實，台灣早已經是華人流行音樂的重鎮，台灣流行音樂產品在華語市場普及率已達80%以上，兩岸音樂交流頻繁，音樂市場的收益也多有成長，只是產、官、學、研沒有認真地正視台灣流行音樂的地位。周杰倫的《七里香》唱片當紅時，作者（吳靜吉）在瀋陽演講時以為聽眾是大學生，到了現場才知道是一千多名高、初中學生，正煩惱如何開場，突然想起〈七里香〉這首歌，只說出周杰倫就拉近許多距離。中國大陸的教育界，似乎已經掌握到了流行音樂對青少年的影響。周杰倫的〈聽媽媽的話〉、〈上海一九四三〉等歌曲，已列入教材；方文山作詞、周杰倫作曲和演唱的〈青花瓷〉，也被選為高考的試題。中國大陸教育部甚至於2011年7月27日表示，要嘗試應用流行歌曲和明星推廣古詩詞。流行歌曲和日常生活息息相關，和青少年的關係尤其密不可分。流行歌曲常常也反映了社會、文化、政治和經濟的脈動，值得學術研究。

　　英國披頭四發跡的利物浦曾因經濟衰退，人口流失約40萬人，約為繁榮時期的一半。然他們善於應用披頭四的流行音樂作為文化發展的特色，因而浴火重生，成為2008年歐洲文化首都。2008年湧入1,500萬名觀光客，賺進了約台幣430億元的產值。利物浦能夠在歐洲文化首都的競爭中脫穎而出，就是因為他們產、官、學、研各界都正視以披頭四為主的流行音樂，善用它、研究

它、發展它。有先見之明的利物浦大學，於1988年率先成立世界首個流行音樂研究中心，而於2003年正式納入音樂學院。這個跨領域的研究中心，把流行音樂當作是藝術、社會、文化與經濟活動，學生可在此研讀學士、碩士和博士學位。加拿大的西安大略大學（University of Western Ontario），為了尋找加拿大的流行音樂文化認同，也於2009年成立跨領域的流行音樂與文化碩士學位，以培養及深度探討在音樂、文化和產業脈絡中的流行音樂人才（吳靜吉，2009）。

隨數位化及網路的普及，網路下載、盜版幾乎成為音樂消費的主流，使唱片市場乃至整體流行音樂工業面臨極大挑戰。當然，這問題非僅限於音樂工業，更非僅限於台灣，多數國家、多數媒體相關產業皆無法逃避數位化對其著作權的衝擊。固然這問題非一朝一夕得以解決，但是它也促使音樂業者、政府及消費者重新思考音樂工業、唱片市場、音樂消費的角力關係，而台灣流行音樂工業也仍努力在數位化及國際化的激烈競爭環境下找尋出路。

韓國在發展文化創意產業上扮演了先驅的角色，且韓國的流行音樂產業，不僅在文化影響力或是產值，都是韓國文化創意產業中最具代表性的產業之一。相較於歐美或中東，台灣與韓國在地理上、文化上有鄰近性，在科技發展上也有共通之處。若台灣

流行音樂產業期望能有更長久、穩定的成長，可以從哪些面向著手？若政府欲扶植其發展，可以扮演的角色又為何？本書之創作動機，就是希望藉由分析韓國音樂產業指標公司「SM娛樂」之成功案例，作為台灣音樂產業因應匯流時代的發展策略參考。雖然每個公司之成功有很多因素，時機點、社會脈絡、文化氛圍、政策與經濟條件都應納入考量，未必能複製其模式。但以開放態度，理解韓國流行音樂如何成為不可忽視的文化經濟勢力，SM在研發音樂創作內容之企圖心與執著，以及如何規劃國際接軌、逐步行銷全球，對我們思考如何開展台灣流行音樂產業應有所啟發。

　　本書主要分析韓國學者與資深記者發表的各種相關研究論文、學術季刊、書籍、新聞、雜誌、網路、影片等，同時也對SM管理高層、韓國音樂產業相關人物、韓國政府及韓國記者進行深度訪談。本書作者之一朴允善發揮在韓國音樂產業工作的經驗，收集各種韓文文獻，以及在韓國進行SM與韓國音樂產業相關人物的深度訪談。全書架構安排如下：

　　第一章探討匯流時代，內容（音樂、藝人等）的全球流動形貌，文化全球化策略，為全書提供一個立論之參照框架。

　　第二章背景說明全球音樂產業之現況，數位音樂產業之趨勢變化，以及韓國音樂產業之特性。

　　第三、四章進入主題，以微觀角度，分析在韓國流行音樂產業居首位的SM娛樂公司。第三章介紹SM的組織架構及營運現況；第四章探討SM之全球化策略、營運模式，如何有系統的選才、育才，如何進行內容研發，如何接軌國際。

　　第五章邀請主持台灣流行音樂廣播節目有二十年經驗之金鐘獎得主袁永興先生執筆，比較台灣、韓國、中國大陸三地流行音樂之發展。特別對近年來台灣歌手在中國大陸開演唱會的表現，以及中國大陸電視歌唱選秀節目的演變有詳盡的分析。

　　第六章總結SM之成功因素，並對台灣流行音樂產業之發展提出建言。期許台灣流行音樂產業能把握機會之窗，奮力開展新的一頁。

文化全球化現象

　　數位科技崛起，衝擊內容產業，不只帶來量變，更造成質變。生產、製造、傳播、行銷、消費的整個生態環節都面臨典範轉移。本章分別簡述匯流與文化全球流動現象；文化創意產業及其價值創造模式，試圖提供流行音樂產業背後之文化與科技雙螺旋交互影響的發展脈絡。

一、匯流

　　匯流描述一個融合科技、產業、文化與社會的變遷現象。內容結合了資訊、網路、行動通訊科技，被賦予「位元」的數位特性。因此融合文字、音樂、影像之內容，可以有多元的組合變化，並得以即時、同步傳播到全球。匯流使內容在不同媒介平台上流動，促成跨媒體產業間的合作，匯流同時也意謂著閱聽人的跨媒體流動行為，他們在不同媒介間找尋娛樂體驗（Jenkins, 2006）。

　　數位匯流之演化，從機械性的技術經濟法則演變為注重社會文化價值的內容，例如，結合古典音樂、RAP、歌劇、流行音樂的跨音樂類型廣受歡迎；在純小說上採取科學小說寫法，或在詩詞上添加圖畫等，各種嶄新出版方式紛紛登場。另外，在電視節目裡，融合教育、娛樂（綜藝）、連續劇、喜劇的現象越來越普遍；在藝術方面，藝術家融合平面與立體，或結合藝術與非藝術

要素，進行新的嘗試；在電影方面，打破傳統內容與形式的匯流
作品繼續受歡迎；在美食方面，結合東西方料理的複合料理受人
青睞。其中媒體是匯流最具代表性的例子，在產業、服務方面，
具有重大意義（Kim, 2010）。匯流不意味穩定性或統一，雖然
它追求整合，卻維持著變化的緊張狀態。

　　科技成熟後，科技產品得以大量製造，為大眾所消費。它們
挾帶著不只是實用的硬體功能，而是內容、溝通、象徵、認同與
體驗，它與文化越來越密不可分。文化加創意就成了金礦，成了
新的淘金熱點。花健（2003）指出以文化為主體的內容產業將成
為新經濟的核心，而創意將成為經濟發展的動力引擎。書中引用
《美國電影評論》雜誌：《哈利波特》電影的投資與回收比大約
1：4.5。美國電影業的投資報酬率約 1：4.15，每投入35～40億
美元可回收145～170億美元，是軍火工業、博彩業之外，投入
產出比例最高的產業。目前歐、美、日、韓、加拿大各國無不致
力於文化投資，將文化內容轉化為商品輸出，唯恐在全球化的賽
局中被邊緣化。韓國文化內容振興院院長徐柄文說，「文化內容
是未來競爭力。」

　　科技有了文化轉化，科技不再只是僅供數字的計算，而是文
字、照片、影像、音樂的分享。網路提供了一個跨媒介的媒體環
境，多元媒介匯流於此內容的汪洋大海。文化形貌因媒體匯流產

生改變，媒體閱聽人廣泛分散，漸漸形成內容的全新資訊與網絡。[1] 各種媒體體系、競爭激烈的媒體經濟、以及超越國境移動的媒體內容所造成的循環，都倚賴於消費者的積極參與，因此，匯流形成全新的資訊，加上媒體內容間的連結，扮演了改變文化的角色（Jenkins, 2006）。

匯流與無所不在的網路改變了內容的概念，媒體與內容跨平台互相共存。因通訊的整合，觀眾在電腦上可以即時收看電視連續劇，也可以選擇在自己可收看的時間觀賞，或藉由手機收看。由此可見媒體與內容間的高結合度，並且透過新媒體服務，可以看見多元化及細分化的情形。其次，內容因為融合，得以重複使用並加以整合。例如，《魔戒》在電影院上映時，遊戲、唱片、漫畫也同步上市，它同時也會影響收益模式及消費方式，並且豐富影像內容市場（Hybrid Culture Lab, 2008）。人們可以在電腦前透過寬頻網路購物、下載音樂、或利用網路電話進行溝通。

此外，匯流改變了媒體產業的運作邏輯，產製者與消費者不再是兩種分開的角色。消費者也是參與者，他們彼此依據一套新的遊戲規則互動，消費已成為一項集體歷程（collective pro-

[1]　http://henryjenkins.org/2006/06/welcome_to_convergence_culture.html

cess）。消費不但發生在各別消費者的腦海中，也在他與他人的社會互動中。匯流同時造就另類的媒介力量，在我們每日互動的匯流文化中，有股來自草根的力量，它讓粉絲參與的想像力有更大的揮灑空間（Jenkins, 2006）。摩根史坦利的商業分析師米克（Mary Meeker）即預測，網路產業的發展階段會從硬體的基礎建設進展到軟體的系統作業，再邁向內容匯合階段。內容成為關鍵，誰能提供足以吸引「眼球」的內容，而且能讓內容因使用者之需求流暢地傳遞在各個媒介與地球的任何角落，誰就是贏家。

　　因此，學者詹肯斯（Henry Jenkins）繼匯流文化研究之後，提出媒介景觀論點──可散播的媒介（spreadable media），詹肯斯指出內容在網路上若無法散播，就是死路一條。內容能夠跨媒介散播，需要宏觀的故事世界策劃以及微觀之認知層面與社會層面的互動設計。最終目的在於所建構的故事世界能引發參與，不斷延展，不論大螢幕的電視、桌上螢幕的電腦、甚或手機上的小螢幕，都可散播、發酵，進而在社交網上分享、流傳，讓內容成為一種資源、一項禮物。因此在變動的傳播環境中，研究社會大眾的喜好、嚮往、轉變、話題，深刻瞭解不同族群如何在日常生活中產生意義與價值顯得重要。他警告企業／媒體要建立永續（sustainable）模式，必須與消費者建立穩固的關係，傾聽、關懷消費者的需求與渴望，積極為消費者的目標設想，建立互利關

係，不要企圖掌控消費者、利用消費者（Jenkins, 2013）。

詹肯斯認為商品或服務如果要流行化，就必須喚起大眾共有的感受。包括：（1）要嵌入日常生活；（2）受到尋常百姓的接納；（3）透過風格與節奏，捕捉生活經驗的生命力；（4）重新詮釋人們心中原始之感情反應（蕭可斑譯，2007）。

二、文化全球流動

文化全球化是媒體、遷徙、資金、科技、商品大量湧現所造成的結果（吳錫德譯，2003）。關於全球文化流動現象，阿帕杜萊（Arjun Appadurai, 1996）認為媒體與遷徙（族群流動）對現代主體性（modern subjectivity）建構的「想像」起了綜效作用。當遷徙所伴隨之影像、書寫、感受經由媒介急速全球流動時，現代主體性顯然又到了一個新的不穩定階段。媒體因形式之多元（電影、電視、電腦、手機）與移入日常生活例行規律的速度，迫使人們日常交談轉變，且提供「自我建構」（想像）的資源。而遷徙將想像、記憶、渴望注入了尋常人的生命之中，注入了書寫之中，透過書寫成了新的社會規範所依循的章程。此一全球文化流動就是探索文化經濟現象的基本架構。

阿帕杜萊進一步借用「景觀」的隱喻來思考全球流動現象，他從五個向度分析新全球文化經濟現象，此五大向度分別為：

「族群景觀」（ethnoscapes），是一群具有類似族裔背景的人，他們以難民、旅客、流亡者與外籍勞工的身分跨越國界四處移動；「媒體景觀」（mediascapes），捕捉了媒體文本與文化產物在世界各地的動向；「科技景觀」（technoscapes），架構了傳遞訊息與服務的複雜科技產業；「金融景觀」（financesca-pes），描繪的是全球資金的流動；而「意識景觀」（ideosca-pes）則再現了跟隨這些文化產物、資金、與人口遷徙四處流通的意識形態。

　　以「族群景觀」角度來看，社交網路服務（SNS）的消費者是流傳音樂內容的主體。他們將MV、音樂資訊（發行日期、專輯內容等）、感想、評論等，透過YouTube、臉書（Facebook）、推特（Twitter）等社交網路服務工具來分享並流傳，也導致全球化的加速。

　　從「意識景觀」來分析，人們透過網路所進行的交流越來越頻繁，彼此之間的喜好拉近，因此音樂市場的地理界限也變得模糊，區域意識的比重幾乎沒有，雖然韓流有時還是會遭到各地反韓情緒的些微影響。

　　至於「金融景觀」，匯流時代產業之間的界限也變得模糊。為了在變化快速的市場生存，產業之間透過各自的優勢匯流成一股力量，克服產業限制，擴張市場領域，因此目前企業之間盛行

跨產業的合作。對音樂產業來講，尤其是與大企業合作，不但能夠使用大企業的資本規模來製作品質優秀的內容，而且可以跟著大企業的全球化策略，一起進軍海外市場。例如，隨著3D、HD等新科技的發展，研發新科技的廠商為了吸引消費者，必須不斷提供適合新科技的內容。大部分的流行音樂長度為五分鐘左右，在文化產業當中最適合數位環境，也最容易進行全球化，於是科技廠商會願意投資音樂內容，大企業開始將資金流到音樂市場。

　　邁入二十一世紀，媒體地景也發生了改變。後現代的觀看者或消費者不再被視為愚笨且易於操弄，他們很有自我意識、精通媒體操作、很理解流行文本的互文性參照，廣告風格傾向於以知識共謀的口吻對消費者說話。不直接提出訴求，而是在「後設」或反思層面打轉，往往將產品或品牌冠上酷炫的稱號，或是帶有社會意識和關懷（陳品秀譯，2009）。1990年代以來，大眾文化和商業文化經常出現挪用、諧擬、懷舊式的展演與重構的手法。瑪丹娜是最典型的後現代流行人物，她曾經用瑪麗蓮夢露的造型，她把變換造型塑造成一種個人風格特徵。麥可傑克森也進行一連串的手術改造，讓自己的臉孔看起來像伊莉莎白泰勒，他把整形當成一種工具，藉此對圖像符號進行懷舊參與。此外，重塑對歷史熱情的互文性參與，召喚觀看者對所熟悉之文化產物或人物的懷舊之情，也是後現代風格之流行文化的主要面向，例如拿

1960年代的老歌來販賣1990年代的產品（陳品秀譯，2009）。

以「媒體景觀」的角度分析，匯流時代之前，唱片公司以發行實體的商品為主，但目前則轉為以內容服務來接觸全球粉絲，因此內容商品時代也漸漸地改變成內容服務的時代。以往製作或發行實體商品的時候，要經過簽約、生產或進口、宣傳、發行、銷售等繁雜的階段，並且必須付出很多時間與費用，然而隨著數位內容與新科技的匯流，內容與通路的多元化，流程反而變得更簡單。若具有基本的通訊環境（網際網路、3G等），一個內容可以用各種裝置（電腦、手機、平板電腦等）同時傳送到全世界，即使在地球的另一面，一分鐘內就可以買到韓國歌手的音樂。對粉絲來講，可以與當地粉絲同步購買並享受此商品，全球化也更加快速。

「科技景觀」則說明了科技成為一切媒介形式的基礎建設，提供內容交換與交易的平台。行動通訊、社交網路、雲端運算、以及各式感應裝置的科技狂潮，正影響我們衣、行、住、育、樂、社交等生活的各個層面，它超越了地理的疆界與社會的疆界，串聯生活的點滴。

三、文化創意產業

創意產業在歐洲又謂文化產業或創意經濟。英國學者霍金斯

（John Howkins）在《創意經濟》一書探討創意與經濟的關係，所謂的創意產品係指由創造力產生的財貨或勞務，而且具經濟價值。與內容有關的創意產業包括廣告、建築、藝術、工藝、設計、時尚、影片、音樂、表演、出版（書、雜誌、報紙）、軟體、遊戲、電玩、電視、廣播。根據霍金斯，在2000年創意經濟的規模達2.2兆美元，而每年正以5%的速度成長（李璞良譯，2003）。

提到文化創意產業之發展，必然論及英國，英國不僅是最早投入發展文化創意產業的國家之一，更是首個針對文化創意產業涵蓋範圍提出定義的國家。英國政府九〇年代後期便開始提倡以文化產業帶動國內整體經濟。1997年英國前首相布萊爾在其任內曾大力推行「魅力英倫」（Cool Britannia）之概念，以「酷」作為推動、行銷英國的關鍵字，著眼於英國的廣告業、時尚設計、電影工業、音樂產業、出版業等，協助各創意產業發揮創意、成就產值，反應了英國對文化產業的重視。

2002年，英國有近兩百萬人從事文化創意相關產業，文化創意產業的產值更高達英國國民生產總值（GDP）的8%。其中，尤以英國流行音樂在「魅力英倫」潮流中扮演要角。史密斯（Chris Smith, 1998）——首任「文化、媒體暨體育部」（Department for Culture, Media & Sport, DCMS）部長，曾指

出英國音樂產值龐大，就數字上顯示，其產值超越英國的鋼鐵工業。[2] 而新媒介聯盟（New Media Consortium, NMC）在2002年的報告〈英國音樂產業的經濟貢獻〉顯示，英國在2000年時，音樂產業提供了12,562個全職工作機會，而消費者花費在此產業的金額則達 4 億餘英鎊。

　　而韓國也不遑多讓，提出「創意韓國」的願景。分析韓國文創產業，可追溯自1990年代初期，韓國開始意識發展文化創意產業之重要，金泳三所領導的「文民政府」，1993年在當時的文化體育部主導下，訂定了「文化暢達五年計畫」，文化產業首度成為重要的政策目標之一。訂立政策目標後，必須著手適當之法律制度以供依循，故很快的在下一年度，1994年韓國政府設置「文化產業政策局」，開始訂立文化產業相關法令。爾後1997年韓國受全球金融風暴影響，經濟陷入低潮，金大中當選大統領，接手在亞洲金融風暴重創的韓國，將文化產業明訂為二十一世紀重要根幹產業，並試圖以文化立國。後續二十一世紀初期「韓流」的風靡與帶動觀光和文化產業，金大中貢獻很大。衍生的文創商品，如今被視為可以左右國家發展與國際競爭力的核心力量。

2　http://www.musiced.org.uk/features/counting_the_notes.pdf

　　韓國1999年公布「文化產業振興五年計畫」、制訂《文化產業振興基本法》，讓文創業的推動更有法源依據。1999年《文化產業振興基本法》成立後，陸續有文創政策之提出，如2000年的「文化產業展望 21」與「電影產業振興綜合計畫」。而文創業的最高領導單位「韓國文化內容振興院」亦在此法的催生下，於2001年8月正式成立，隸屬於「文化觀光部」。2005年的盧武鉉政府，仍持續文化立國之方向，擬定了「文化強國 C-Korea 2010」計畫，喊出了「用文化創造富強幸福的大韓民國」的口號，希望在2010年能成為世界五大文化產業強國，此計畫雖延至2013年完成，卻可見韓國欲發展文創政策的決心。2009年，有鑑於事業力量過於分散，為了讓政策的推動更有效率，李明博政府在2009年5月7日將與文化事業有關的機構進行資源統合，如「放送影像產業振興院」、「韓國遊戲產業開發院」、「文化產業中心」、「韓國軟體振興院」、「數位內容事業團」等機構整合為一，並以「韓國內容振興院」為名，繼續推動文化事業（郭秋雯，2013）。

　　新任總統朴槿惠2013年上任，努力投入發展韓國成為創意經濟的強國，並進行政府組織改造，內容產業分由「文化體育觀光部」及「未來創造科學部」分別管轄。韓國內容產業主要政策為：一、建構創造性的產業基礎，設立韓國內容實驗室；二、擴

表1：韓國推動國家文創政策之時間軸

1993年	金泳三「文化暢達五年計畫」
1994年	設置「文化產業政策局」，開始訂立文化產業相關法令
1997-1998年	金大中明訂文化產業為二十一世紀重要產業，宣示以文化立國
1999年	「文化產業振興五年計畫」；制訂《文化產業振興基本法》
2000年	「文化產業展望 21」與「電影產業振興綜合計畫」
2001年	「韓國文化內容振興院」成立
2005年	盧武鉉政府擬定「文化強國 C-Korea 2010」計畫
2008年	李明博政府更名「文化觀光部」為「文化體育觀光部」
2009年	整合相關文化事業機構為「韓國內容振興院」
2010年	韓國政府擬定《內容產業振興法》，設置「內容產業振興委員會」
2013年	朴槿惠總統執政，高舉「創意經濟」與「國民幸福」的願景，並在「文化體育觀光部」外，新設「未來創造科學部」

大創造性客製化金融支援，成立創投基金；三、培育整合型創意人才，開設內容題材整合型學院等；四、擴大全球韓流，設立地區說故事實驗室，建構故事交易平台；五、形塑內容產業公平交易環境（拓璞，2014）。

　　韓國自1990年以來，朝著文創強國之目標前進，歷經五任總統，卻有其政策之延續性，逐步執行並完成階段性目標（詳見表1），其中所展現的是領導者之企圖心及執行力。我們發現其作法有三步驟：定目標，隨而制訂政策、法令，繼之成立負責執行的機構，表1詳述其歷程。

　　「文化產業」泛指以生活方式、價值信仰、社會情境、歷史

文物、自然景觀為素材，並予以產值化，創造經濟效益，如民間
工藝、旅遊觀光等。而「創意產業」則是在「文化產業」這個大
範疇下，特指以高思維的玄妙想像，應用科技技術，予以高巧思
的符號化，創造高附加經濟產值（李天鐸，2011）。

　　聯合國教科文組織（UNESCO）對文化產業的定義是：
「結合創作、生產等方式，把本質上無形的文化內容商品化。這
些內容受到智慧財產權的保護，其形式可以是商品或是服務。」
文化如何產業化？首先商品的內容要具文化內涵，其次是透過工
業化的生產，更確切的說法應該是科技的介入，文化產品透過數
位化的生產與再生產、以及藉由通訊科技以網絡方式擴散並即時
流通全球，使文化產業化成為可能。

　　文化與商品如何產生關聯？首先要探討何謂文化。文化早期
的用法代表「過程」，指對某種農作物或動物的照料。從十六世
紀起，「照料動物之成長」的意涵被延伸為「人類發展的歷
程」。一直到十八世紀，文化之涵義係指「正在被栽培或培養的
事物」。1840年以後，文化跨越自然的意涵，大致分為三大類
別：（一）精神與美學發展的一般過程；（二）關於一個民族、
一個時期或一個群體的某種特殊生活方式；（三）描述有關知性
的作品與活動，尤其是藝術方面的，指音樂、文學、繪畫與雕
刻、戲劇與電影。文化及其衍生的次文化的社會與人類學意涵也

持續擴大，如大眾娛樂。文化的意涵持續演變，有著複雜的關係，如人類發展與特殊生活方式的關係，以及此兩者與藝術作品、智能活動的關係，還有「物質的」生產與「象徵的」生產兩者間的關係（劉建基譯，2010）。文化又指支配著人類的一套價值觀念、符號系統或意義系統，陳郁秀（2013）主張文化無所不在，包括文學、建築、生態、文化資產、表演藝術、視覺藝術、生活藝術，是經過長時間累積而成的生活型態。

　　關於內容的創製，李天鐸（2011）指出，在高美學素質、系統化，且追求經濟效益的命題下，其關鍵在於，掌握一條以「原創構思／作品創製／行銷發行／映演販售／社會附加」緊扣而成的垂直性結構鏈。這個鏈條是以企業組織為主體，生產關係是由創意團隊與相關社會文化資源結合（文學、戲劇、音樂、歷史、繪畫等）；專業技術團隊運用科技技術整合創製出「原創作品」；經營團隊行銷發行、映演販售，不同的參與者連接起來，通過分工合作，把高思維的玄妙想像轉化成為具市場價值的商品，又以市場價值的商業實現過程，將美學創意融入社會，成為文化體系的一環。在多元型態的市場、各種地理的區間，開發綿延不絕的經濟利益，並藉由產業外部資源水平性整合，誘發出社會性的外溢效果，帶動相關文化活動，匯聚人才與資源，開創經濟發展（李天鐸，2011）。文化產業的模式以創意發源為中心向

外擴展，與其他元素相結合，生產出來的產品範圍越來越廣。例如以音樂產業而言，指的是各種參與者，包括作曲家、演奏家、出版商、唱片公司、通路、行銷、歌友會等等，不過居核心的仍是原創的音樂家（張維倫等譯，2003）。

四、價值創造模式

就創意產業而言，「群體眼球」的凝視是達成資本累積的根本，這使得產業的營運完全背離資本生產體系慣常講求的效率、精確計算、可預測、可控管的理性準則。創意產業比其他的社會經濟活動更依賴口碑、品味、和人氣。以音樂產業而言，其價值的創造即在於引燃橫跨數位媒介及社交媒介的廣大層次消費者參與（李天鐸，2011）。

新經濟模式，已不同於以往之價值鏈模式。斯塔貝爾和傑爾斯戴德（Stabell & Fjeldstad, 1998）提出價值商店模式及價值網絡模式，以別於工業時代的價值創造模式（詳見表2）。工業時代以製造為主的產業，價值創造的邏輯在於原料輸入到產品輸出的轉換過程，一環扣一環增加價值。波特（Porter, 1985）提出價值鏈概念，描述一家公司的主要價值活動，並據以分析其競爭優勢。但對於以解決客戶問題或強調連結客戶關係的服務產業而言，價值鏈模式卻不適合。在價值鏈模式裡，企業之活動強調單

表2：價值佈建模式總覽

價值模式	鏈狀	商店模式	網絡模式
價值創造邏輯	原料輸入到產品的轉換	解決客戶問題	聯絡客戶
主要科技	長條型扣連	密集科技	中介科技
主要活動類別	・輸入 ・運作 ・輸出 ・市場 ・銷售 ・服務	・問題發現與取得 ・問題解決 ・選擇決策 ・執行 ・控管／評估	・網路促銷及簽約管理 ・服務提供 ・基礎架構之運作
主要互動關係	線性的	循環的，螺旋式的	同時並行的
關鍵價格驅動	・規模 ・產能利用		・規模 ・產能利用
企業價值系統結構	環環相扣	口碑引介的	層層且互相關連的網絡

位成本、開發成本及生產成本。商店模式的價值創造邏輯，是了解客戶需求，選擇行動、應用資源、時程控管，透過密集技術（intensive technology）替客戶解決問題；對客戶散布在各個時間點、各個地方，而又要連結在一起的產業而言，提供的是網路服務。此種型態之企業，網絡模式的價值創造邏輯，最能保存企業之核心競爭優勢，企業價值在於「連結」消費者，透過資訊基礎架構（information infrastucture）建立、維護消費者間之網絡關係，幫助其溝通，滿足各方需求。價值衍生於服務，亦即服務的能耐及服務的機會。

社交媒介興起，網絡價值創造模式愈形顯著。PEW研究中

心調查顯示，在社交網路上，67%的人討論音樂及電影，超過社區議題（46%）、體育（43%）、政治（34%）。最多人氣跟隨的推特十大人選裡，女神卡卡（Lady Gaga）和小賈斯汀分別佔第一及第二名。前十名中，有七名是歌唱藝術家。在臉書，前十大按讚數最多的人物裡，有九個是音樂家。很多DJ也透過社交網路建立聽眾群，Armada Music雇用了一個熟悉社交媒介的團隊，負責經營推特上的粉絲群，讓歌手與歌迷可以雙向溝通。粉絲登入推特去跟隨他喜歡的DJ，分享他們的播放清單；歌手也可以直接知道歌迷們喜歡什麼，還要歌手們做什麼（IFPI, 2013）。

　　女神卡卡深知網路媒體的重要，她在2008年6月出名以前，每週都會抽空拍攝一部有關其巡迴演唱會生活的紀錄短片，她稱之為「卡卡觀點放送」計畫。她每天都會更新MySpace的網頁和Facebook動態，並在YouTube上播放最新的音樂錄影帶。她透過這些社群平台，與歌迷溝通交流，保持既親密又神祕的關係。為了讓更多人認識她，她特地為全美各大電台錄製專屬台呼。為了增加自己曝光的機會，她參加大大小小的演出，而且每次都精心策劃——即使只有一首歌的時間。她透過網路、夜店、DJ，早早打入全球市場，在基層社群中營造一股支持勢力。當網路的口語傳播力量發威之後，傳統媒體便開始跟進報導，就像一根火柴丟進煤油裡，瞬間引爆（黃文正譯，2010）。

英國男孩樂團「1 世代」（One Dimension）的唱片公司
——Syco管理主任塔克哈（Sonny Takhar）見識到社交媒介的爆
發力。估計每天有2,100萬人次的線上互動，從線上搜尋到影片觀
賞。「1 世代」樂團在推特上有800萬的追隨者，猶如一支網路大
軍。社交媒介使得歌手與粉絲們建立了直接的關係，英國粉絲成
為大使，在社交平台上促銷樂團到全世界。「1 世代」團員說：
「他們在社交媒介上如此有創意，我們能夠成功走遍世界幸虧有
他們。」樂團之所以成功，社交媒介扮演關鍵的角色，粉絲社團
的經營與藝人經紀（A&R, Artists and Repertoire）同等重要。

　　最新的調查數據指出，在任何時間點有22億人在網路上；每
月觀看YouTube影片的總時數達30億小時。又根據Gartner的商情
報告，2012年有45億App應用程式被下載；2012年社交網路估計
有15億人口，較2011年成長19%；每天有 4 億推文貼上推特社交
網（Scoble & Israel, 2013）。隨著科技之不斷創新，消費者的
音樂體驗也因此提升。一方面是個人化的，自我探索的，隨時隨
地可隨興選取的；另方面是社會的，可以在社交媒體上與歌手、
樂團或其他粉絲互動，也可以在燈光炫麗的音樂會現場與一群粉
絲一起吶喊、歌舞、瘋狂哭笑。行動通訊、社交網路、雲端運
算、以及各式的裝置，正促使音樂產業不斷創新求生，建立音樂
內容產業的新商業模式。

第二章
全球音樂產業現況分析

2

　　音樂創造經濟的價值出現在生活各個層面，它儼然成為數位生態系統的火車頭。音樂正驅動科技，它是數位世界的引擎，引燃數位經濟。

　　本章探討全球音樂市場發展趨勢與韓國音樂產業的特色，分析韓國音樂產業的環境變化以及具競爭優勢的成功要件。

一、全球音樂產業市場動向

　　IFPI[3] 於2013年2月公布〈2013數位音樂年度報告〉，指出音樂產業正邁向復甦之路。自1998年以來，過去一年是音樂產業十三年來表現最好的一年，全球整體音樂銷售從2011年的162億美元增加到165億美元，成長0.3%。雖然相較於1999年的高峰278億美元還相當遙遠，但IFPI執行長摩爾（Frances Moore）表示，音樂產業在創新、奮戰、轉型上已打了一場成功的硬戰。

　　音樂助長了數位裝置的銷售，在行動中聽音樂成為智慧型手

[3] IFPI的全名為International Federation of the Phonographic Industry，中文名稱是「國際唱片業交流基金會」。IFPI國際總會1933年設立，註冊於瑞士，祕書處設於英國倫敦。國際IFPI之會員係計有世界知名之Universal Music Ltd., EMI Ltd. (U.K.), Warner Music Ltd. (U.S.A.), Sony Music Entertainment Ltd. (U.S.A) 以及Avex Inc. (Japan) 等73 個國家中1,400餘家唱片公司，並在44個國家設立IFPI分支機構。

機和電腦使用者的核心活動。線上出版協會（Online Publishers Association）在2012年所作的調查發現：平板持有者51%用來聽音樂，42%用來看書。數位音樂提供消費者講究的音樂體驗，在這塊領域的激烈競爭下，啟動新一波的創新，例如雲端服務、客製化的音樂提供、行動APP、以及整合臉書與推特的社交圈功能，同時滿足線上搜尋、社交、以及對頻寬的需求。

唱片業者適應了網路世界，並且學到了如何去滿足消費者的需求，也積極地透過不同的通道授權，試圖從數位市場上賺錢。包括下載、串流服務、廣告、MV影片、演唱會、同步配樂等，大部分的收益都在成長中。現場音樂演唱會的收入（公播和公演）是音樂產業在2012年增長最快的部分，佔音樂收入的6%，全球收入增長9.4%，到達9.43億美元。

此外，音樂在不同商業場合被使用，從酒吧、購物中心、夜店、廣播、電視廣告、電影、和品牌合作等的音樂收入也紛紛上揚，2012年增長2.1%，達3.37億美元。

2012年單曲下載銷售增加了12%，串流服務之付費訂戶較2011年增加44%，訂戶增到2,000萬人。相較於2011年的7億美元，2012年串流服務付了12億美元的版稅及授權費，收益雖然只佔2012年整個音樂產業收益總值165億美元的一個小比例，卻是數位音樂成長最快速的市場區塊，此趨勢標示著消費者聽音樂

方式的轉變（April 8, 2013, *Financial Times*）。歌迷們開始接受合法授權之音樂平台所提供的服務，使用有版權之串流服務者佔網路使用者的62%，相對而言盜版音樂將漸漸不再是選項。提供音樂線上服務的平台，如 iTunes、Spotify、Deezer等已經擴展到世界100 個國家（July 31, 2013, *Financial Times*）。Spotify最新的財務報告指出，相較於2011年的 1 億9,000萬歐元，2012年收益高達4億3,500萬歐元；20%以上之Spotify使用者願意改為付費收聽，以避開廣告（IFPI, 2013）。在美國、挪威、瑞典三個國家，數位銷售已超過實體收益。

　　根據圖 1 與圖 2 全球音樂市場趨勢資料顯示，數位音樂市場規模在2006年達36億美元，佔全體音樂市場的10%，到了2008年達43億美元，佔全體音樂市場的21%。並且，根據IFPI的市場展望顯示，預計在2014年數位音樂產值將為113億美元，會在全球音樂產業史上首次達到超越全球總產值一半的51%，音樂產業結構將從唱片市場轉為以數位市場為主。

　　根據圖 2 全球音樂產業市場營收項目別的佔有率，實體唱片逐年減少，數位音樂則逐年增加，儘管近年數位音樂市場逐步成長，但是仍舊無法填補實體唱片市場所流失的銷售數額，並且從2011年的統計可見，實體唱片市場仍然維持數位音樂市場的兩倍。演出收入則佔全體音樂市場的3～6%，雖然演出收入近五、

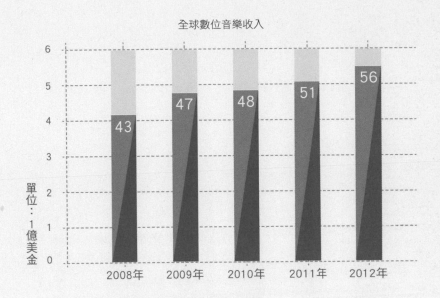

全球數位音樂收入

圖1：全球數位音樂市場趨勢（2008-2012）

資料來源：IFPI（2013）

六年間在全體音樂市場中所佔的比率不大，但是在內需市場也具
有相當的規模。

　　值得一提的是數位音樂消費方式，在瑞典、南韓、法國使用
「串流服務」的比例，大大超過「付費下載」（詳見圖3）。我
們發現瑞典的Spotify，法國的Deezer，韓國的Melon都是近年來
竄起的大型音樂串流服務公司。顯然消費習慣與串流服務的功能

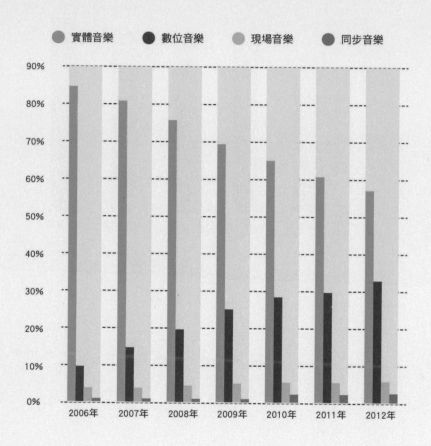

圖2：全球音樂市場營收項目佔有率趨勢（2006-2012）

資料來源：IFPI（2013），《2011韓國音樂產業白皮書》，韓國內容振興院（2012）

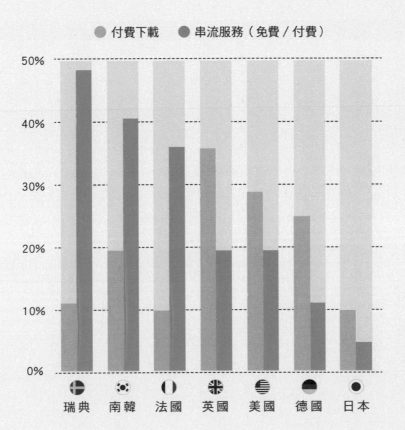

圖3：串流服務 vs. 網路付費下載的使用百分比

資料來源：Ipsos MediaCT（2012, 6~12月）

表3：2012年全球音樂市場前二十名國家的
市場規模及項目別比重

分類		市場規模		項目別比重			
排名	國家	USD 百萬元	增減率 （%）	實體唱片 （%）	數位音樂 （%）	演出 （%）	同步配樂 （%）
1	美國	4,481.8	-0.5	34	58	4	4
2	日本	4,422.0	4.0	80	17	2	1
3	英國	1,325.8	-6.1	49	39	10	2
4	德國	1,297.9	-4.6	75	19	5	1
5	法國	907.6	-2.9	64	23	11	2
6	澳洲	507.4	6.8	45	47	6	2
7	加拿大	453.5	5.8	48	43	7	2
8	巴西	257.2	8.9	62	27	9	2
9	義大利	217.5	-1.8	62	27	9	2
10	荷蘭	216.3	-4.7	58	27	14	1
11	韓國	187.5	-4.3	55	43	2	-
12	瑞典	176.7	18.7	32	59	8	1
13	西班牙	166.6	-5.0	53	27	19	1
14	印度	146.7	21.6	31	60	7	2
15	墨西哥	144.5	8.2	63	35	1	1
16	瑞士	128.5	-14.2	61	32	7	-
17	比利時	121.5	-6.3	64	18	17	-
18	挪威	118.5	6.7	31	27	11	1
19	奧地利	96.2	-12.4	65	21	13	1
20	中國	92.4	9.0	18	82	-	-
合計		16,480.6	0.2	57	35	6	2

資料來源：IFPI（2013），韓國內容振興院（2013）

與方便易於取得有很大關係。

　　2012年全球音樂市場規模前五名之國家，分別為美國、日本、英國、德國、法國，相較於2011年，前五名國家沒有變動，只有英國小幅領先德國。數位音樂市場比重超越實體唱片市場的國家有美國、瑞典、印度、澳洲及中國五個國家。特別的是，中國擠下南非進入第20名，而且數位音樂市場比重大大超越實體唱片（詳見表3）。

　　在2012年美國音樂市場規模為44億8,180萬美元，佔全球的27.2%，全球音樂市場排名第一，韓國位居第11名。前二十名國家中，瑞典、印度呈現二位數字成長。中國、巴西、墨西哥、澳洲、挪威、加拿大、日本，也呈現或多或少的成長。

　　而韓國2005年的全球市場排名為第33名，2007年第23名，2010年第12名，到了2011年晉升為第11名，連續四年排名上升，2012年維持第11名。韓國的音樂產業目前在亞洲國家排名僅次於日本，能否持續成長有待時間考驗。

　　根據表4，IFPI（2013）的報告指出，2012年韓國音樂市場規模，以貿易值為基準，為1億8,750萬美元，比前一年衰退4.3%。2011年以前平均成長率（2007-2011）達到13%，何以2012年呈現衰退，尚待進一步觀察。比較有趣的現象是2012年韓國數位音樂市場衰退，而實體CD市場逆勢成長。解讀可能的

表4：韓國音樂市場規模趨勢及2012年排名

項目	全球排名	2008	2009	2010	2011	2012	年平均成長率 CAGR (2008-2012)
實體唱片	11	77.0	72.9	82.8	86.5	102.7	7.5%
數位音樂	10	71.5	90.9	100.3	106.4	79.8	2.8%
演出	29	-	-	-	2.2	4.4	-
同步配樂	23	-	-	1.0	0.8	0.6	-
合計（USD百萬元）	11	148.5	163.9	184.1	195.8	187.5	6.0%
增減率（％）			25.6	10.4	12.3	6.4	-4.3

資料來源：IFPI（2013），韓國內容振興院（2013）

原因是粉絲團渴望購買精心企劃的典藏版CD，因為實體CD有別於數位音樂，傳遞一種獨特的、有具體感的價值（Mulligan, 2013）。從2012年的營收項目別的市場規模來看，數位音樂市場佔韓國總產值的42.6%，實體唱片54.8%，演出市場2.3%，同步配樂則佔0.3%。韓國雖然位居全球市場的第11名，以營收項目別的排名來看，實體唱片為第11名，數位音樂為第10名，演出為第29名，同步配樂則為第23名。

二、韓國音樂產業的變化

　　過去十年以來，音樂業者認為網際網路與數位裝置阻礙了音

樂產業成長；到了2011年，數位威脅卻變成音樂產業成長的機會。以韓國女子偶像團體「少女時代」為例，她們把影片和音樂上傳到YouTube，點播數很快就超過1,000萬次，並且透過iTunes同時傳送到70多個國家，即使在地球的另一端，一分鐘內就可以買到韓國歌手的音樂。雖然目前音樂產業從智慧型手機的獲益不多，但有此通路，讓製作公司可以直接將音樂賣給消費者，未嘗不是好消息。「少女時代」2011年在日本舉辦新專輯發表會，用行動電話銷售了22,000張的門票，這表示未來行銷方式會漸漸多元化，像「三星」一樣，製作的音樂將針對全球市場行銷。因為音樂播放時間短，而且幾乎沒有語言的隔閡，因此音樂在文化產業當中，最適合數位環境，也最好執行全球化。

　　音樂數位化與網路化，成就了「東方神起」、「Super Junior」，SM Entertainment堪稱是亞洲最佳明星的推手。當初因為網際網路的影響，業者都認為音樂市場不能恢復到以往的榮景，但SM積極地運用新科技，開發新的商業模式，將危機化為轉機，這幾年在亞洲音樂市場的成果也令人刮目相看。2010年令人矚目的成功案例是SM旗下女子偶像團體「少女時代」成為熱門話題，她們雖然過去一次也沒有來台灣辦過活動，但2010年10月16、17日兩天在台北小巨蛋舉行首次亞洲巡迴演唱會的時候，兩場門票都賣完，創下海外女歌手在台灣演唱會觀眾最多的

紀錄（朝鮮日報，2010.10.18[4]）。2010年8月25日，「少女時代」在日本舉辦的新專輯發表會吸引了22,000人，而且才在日本出道兩個月，她們的第二張單曲《Gee》便躍居日本Oricon排行榜每日排名第一名，創下日本三十年以來海外女歌手最好的成績，甚至在日本舉行的第52屆唱片大獎頒獎典禮上拿到了「優秀新人獎」。

　　「少女時代」事先完全沒有進行任何宣傳活動，卻在台灣與日本大受歡迎的原因為何？SM的CEO金英敏表示：「因為透過YouTube，SM的各種內容能夠超越時間與空間的限制，與全世界粉絲即時溝通。『少女時代』進軍日本之前，已經創造出她們的粉絲，因此『少女時代』的新專輯發表會才能一舉成功。之前『東方神起』進軍日本市場的時候，需要從頭開始做宣傳，而『少女時代』在進入日本市場之前，YouTube的點播數已經達到幾百萬次了。」（Heraldbiz, 2011.01.07[5]）透過她們的案例，我們可以發現揮軍海外市場時，新科技有讓成本與時間大幅節省的效果。

　　世界各地的網友透過YouTube、Facebook與Twitter，將自己

[4]　http://news.chosun.com/site/data/html_dir/2010/10/18/2010101800493.html

[5]　http://news.heraldm.com/view.php?ud=20110107000426&md=201101071221

喜歡的偶像明星的影片與音樂傳給其他網友，並分享在自己的平台上，就像消費者幫企業免費做宣傳一樣，也可以讓消費者在全世界能上網的地方即時購買韓國音樂。新科技導致音樂市場擴大、成本降低，收入來源也變得多元化。

如此一來，透過YouTube、Facebook、Twitter、智慧型手機以及3D等新科技的發展，優秀的內容能夠即時傳達到世界各地，引發韓國偶像歌手積極進軍海外市場的風潮，並且在不景氣的情況下出現多樣通路，像發現新處女地一樣。然而，這樣的成績並非只靠新科技的幫助，韓國音樂產業在新科技時代能如此快速地適應市場變化，其原因在於長久以來即認知到時代的變化，並踏實且徹底地準備未來。

進入數位時代以來，韓國音樂產業就遇到市場不斷萎縮的限制，因此對韓國業者來講，為了克服市場低迷，進軍海外市場是必然的選擇。1998年，SM在中國大陸市場成功推出「H.O.T」，接著2001年「寶兒」在日本大受歡迎之後，韓國便開始形成進軍海外市場的潮流（Jang, 2009）。不過，要進軍海外市場就得具備一定程度的實力，除了藝人的歌唱與舞蹈以外，還需要公司組織的資本力、分析力、談判力及語言能力等，必須有整合的能力與策略。

目前K-POP的成功背景，是透過有系統的培訓過程來打造高

水準的藝人，SM是韓國首次引進歌手培訓系統的公司。除了在國內進行定期的選秀，發掘有潛力的練習生外，SM還在美國、中國大陸 、泰國等多處舉辦全球選秀大賽，這些策略都是針對海外市場。SM甚至提供練習生長期的一對一培訓課程，這些課程不只有歌唱與舞蹈課，還有舞台演出方法及外語訓練等專業課程。SM從企劃階段就開始考慮亞洲市場，從韓流第一世代「H.O.T」出道以來，十五年間不斷地推出「寶兒」、「東方神起」、「Super Junior」、「少女時代」、「SHINee」及「f (x)」等偶像歌手。

　　這幾年日本唱片公司不斷推出韓國偶像團體的原因為何？韓國著名製作人金亨錫的看法是：「日本唱片公司雖然想培養像韓國女子偶像團體一樣的女子團體，但在培訓與塑造形象的時間上至少要三、四年的時間。因此他們認為與其投資三、四年時間，不如從韓國進口已經準備好的韓國偶像團體，對他們來講能減少新人培訓費用與時間。」（SBS, 2010.10.16[6]）SM的金英敏也表示：「日本唱片公司這幾年沒有積極地發掘新人，所以他們在尋

[6]　SBS專題報導節目（2010.10.16），「席捲日本的韓國女子偶像團體熱潮──新韓流密碼」。首爾：SBS。

找能符合目前日本市場需求的新人時，就發現『少女時代』。為了掌握商機，事先準備好是非常重要的，因此SM在研發過程（含培訓及企劃）的投資不少。」（中央日報*，2011.02.20[7]）與「寶兒」和「東方神起」進軍日本市場時候的情況完全不一樣，「少女時代」在日本市場得到「完美偶像團體」的肯定，主要原因是經過長期的培訓，而且引進國外的音樂與舞蹈來展現出全球性的感受。

　　SM優秀的歌手與新科技結合之後，他們在亞洲市場更如虎添翼。2006年SM在YouTube開了一個頻道，到2013年12月30日為止的總點播數是14億萬次，訂閱用戶也達到424萬人。透過YouTube把SM旗下藝人的影片傳達到世界各地，可以確保更多的粉絲，也更容易進軍海外市場。隨著智慧型手機、平板電腦以及3D的普及，SM也開始製作一些適合各種裝置的內容，已經推出「寶兒」、「少女時代」與「SHINee」的應用程式（Application），並且與「三星電子」及電影《阿凡達》製作人合作，製作「寶兒」與「少女時代」的3D MV。

* 　指韓國中央日報，以下所引亦同。

[7] 　http://article.joinsmsn.com/news/article/article.asp?total_id=5082511&cloc=olink|article|default

三、偶像團體主導的「新韓流」

在韓國，偶像團體最近在亞洲所掀起的K-POP熱潮稱為「新韓流」，新韓流的特點是打破「韓流＝韓劇、電影，韓流粉絲＝高年齡」的公式。韓流的中心轉為偶像團體，主要閱聽人也轉成10～20歲的年輕人，韓流地區則從中華地區擴展到東南亞、美洲、中東及歐洲。

新韓流的原動力是整合的，包括培訓系統、全球化策略、社群媒體影響力等要素。領導新韓流的媒體也尖端化了，以前用傳統媒體（像TV、螢幕及唱片）來擴散，現在則使用新科技（像衛星、網際網路及智慧型手機等）與內容結合，因此更容易超越國界。透過YouTube與Facebook，各種數位內容也更容易同時傳達到美國、歐洲、中東及南美等地。因為這樣的變化，目前「少女時代」、「Wonder Girls」、「Kara」與「Super Junior」等偶像團體，正在主導韓國音樂產業的海外市場（Jeong, 2011）。

實際上以K-POP為中心的新韓流已經跨過了亞洲的門檻。韓國中央日報針對2010年與2011年韓國歌手（以SM、YG、JYP三大經紀公司為基準）上傳至YouTube的影片進行分析，結果顯示，2011年，全世界235個地區的網友觀看韓國歌手影片的次數共達到了22億8,665萬次。2011年各大洲的排名依次為亞洲16億

表5：2010年全球各地區YouTube點播韓國歌手影片次數

地區	觀看次數
1.　日本	113,543,684
2.　泰國	99,514,297
3.　美國	94,876,024
4.　台灣	73,160,633
5.　韓國	57,281,182
6.　越南	56,770,902
7.　菲律賓	38,833,639
8.　加拿大	20,859,251
9.　沙烏地阿拉伯	10,312,005
10.　法國	9,707,334
11.　澳洲	9,358,642
12.　英國	8,278,441
13.　巴西	6,049,920
14.　德國	5,588,687
15.　俄羅斯	1,287,345

資料來源：韓國中央日報（2011.01.16[8]）

8　http://article.joinsmsn.com/news/article/article.asp?total_id=4932759&cloc=olink|article|default

6,265萬次、北美2億8,927萬次、歐洲1億3,168萬次,與2010年的點播數相比,2011年增加將近三倍(詳見表7)。觀看K-POP影片的地區也從229個增加到235個,粉絲也分布到更多的國家。

依地區來看,排名順序為日本(4億2,368萬次)、美國(2億4,074萬次)、泰國(2億2,481萬次)、台灣(1億8,902萬次)與越南(1億7,735萬次)。2011年點播數1,000萬次以上的地區達到21個(詳見表6)。

阿拉伯聯合大公國與科威特等中東國家,也包含在每年點播數100萬次以上的國家中。巴哈馬與瓜德羅普等較不為人熟知的國家也變多了,甚至網路封鎖的國家北韓也包含其中。

值得注意的是美國的發展,2011年美國的YouTube點播數較2010年增加了兩倍以上,僅次於位居第一的日本,顯示美國市場漸漸成為韓流發展的主要市場。SM於2011年在紐約與巴黎舉辦「SMTOWN Live全球巡迴演唱會」[9]之後,歐洲地區K-POP的點播次數明顯增加,例如:法國從970萬次增加到2,600萬次、英國從827萬次增加到2,200萬次、德國從558萬次增加到2,000萬次。

[9] 「SMTOWN Live全球巡迴演唱會」是SM所有的旗下歌手與偶像團體同台表演的大型聯合演唱會。

表6：2011年全球各地區YouTube點播韓國歌手影片次數

地區	觀看次數
1. 日本	423,683,759
2. 美國	240,748,112
3. 泰國	224,813,564
4. 台灣	189,027,731
5. 越南	177,358,800
6. 韓國	155,325,204
7. 馬來西亞	98,693,969
8. 印尼	81,128,637
9. 香港	76,937,448
10. 菲律賓	74,251,012
11. 新加坡	68,646,360
12. 加拿大	46,477,940
13. 沙烏地阿拉伯	42,179,685
14. 墨西哥	34,237,580
15. 澳洲	27,132,121
16. 法國	26,591,412
17. 祕魯	25,503,082
18. 英國	22,705,547
19. 巴西	21,090,241
20. 德國	20,114,996
21. 智利	13,777,557

資料來源：韓國中央日報（2012.01.02[10]）

[10] http://article.joinsmsn.com/news/article/article.asp?total_id=7034831&ctg=1200

表7：2010年 vs. 2011年全球各地YouTube
點播韓國歌手影片次數

洲別	2010年觀看次數	2011年觀看次數
1.　亞洲	566,273,899	1,662,650,415
2.　北美洲	123,475,976	289,271,024
3.　歐洲	55,374,142	131,682,799
4.　南美	20,589,095	119,078,862
5.　中東	15,197,593	42,179,685
6.　大洋洲	10,738,793	30,820,231
7.　非洲	1,924,480	9,630,772
8.　其他	27	1,340,903
合計	793,574,005	2,286,654,691

四、韓國音樂產業特性

　　韓國內容振興院依據IFPI（2012）的分析，提出了四個觀點。[11] 首先，韓國音樂市場能夠逐年成長的原因是，因數位音樂市場的成長、有線與無線網路等公共建設的高普及率、以及智慧型手機的快速普及，韓國已具備利於消費音樂商品的環境。其次，目前K-POP超越亞洲，積極進軍全球市場，全球音樂產業正

[11]　韓國內容振興院（2012），*KOCCA Statistics Briefing*（第12-02號）。

矚目韓國音樂。環球音樂集團總經理韋爾斯（Rob Wells）表示，K-POP熱潮雖然一開始只在亞洲音樂市場掀起，但擴散全球的可能性相當高。第三，侵害數位智慧財產權是阻礙全球音樂產業發展的主要原因之一，韓國政府與業界根據著作權法，引進封鎖非法內容與侵權網站（website blocking）的制度，防範非法下載，有效施行保護智慧財產政策，確保音樂產業競爭力的基礎。最後，根據IFPI（2012）的全球排名，韓國演出市場與同步配樂的排名比其他項目低。顯示韓國音樂產業應該透過改善相關政策及利潤分配制度，以追求韓國音樂產業的均衡發展，提升從事音樂產業的創作權利者（例如作曲者、作詞者、樂手及歌手等）與製作公司的獲利。

綜合分析，韓國音樂產業有七個特性：（1）音樂產業、IT設備及政策的密切關係；（2）已成熟的數位音樂市場；（3）按照消費形態的變化，流行Hook Song；（4）歌唱節目使歌手提高演出實力，自然產生豐富的內容；（5）企業型三大經紀公司主導的市場結構；（6）獨特的K-POP成功模式；（7）韓國政府的振興音樂產業活動。

茲分述如下：

第一，從韓國流行音樂產業發展的背景可發現產業、IT環境以及政策之間有密切的關係。隨著IT設備及技術的發展，使得內

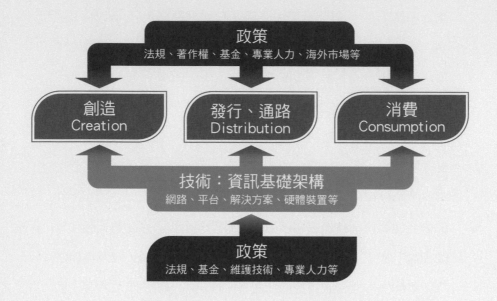

圖4：音樂產業、IT設備及政策的關係圖

資料來源：本研究整理

容數位化、通路與消費形態多樣化，也讓音樂產業能夠發展數位音樂來因應數位匯流時代。韓國政府也擬定各方面的政策，對音樂產業與IT產業提供必要的援助（詳見圖4）。

　　第二，隨著網路的普及與下載音樂的盛行，從2000年開始，韓國音樂界面臨唱片銷售量驟降的困境，不過為了克服危機，韓國也慢慢形成以數位音樂為主的市場趨勢。2003年，數位

音樂市場規模已經超過實體唱片市場。

政府積極地促進合法下載活動、強化管制、以及引導非法業者的合法化；同時，音樂製作者協會也不斷壓迫非法公司。經過長期的訴訟，並要求支付智慧財產權賠償金的情況下，韓國最大的非法音樂網Bugs Music在2004年12月終於開始「收費化」，接著在2006年4月1日，最大非法P2P網Soribada也逐漸「收費化」，這就是讓非法公司轉換為合法的音樂網站的成果。2004～2005年之間，韓國大企業電信公司SK Telecom、KT進入數位音樂市場，為了確保穩定的音樂內容來源，這些電信公司選擇與唱片公司購併或投資經紀公司。在唱片市場低迷的情況下，唱片公司與經紀公司一旦能夠確保資金，就可以積極地製作音樂內容、執行行銷及宣傳。藉由韓國政府、電信業者及音樂產業者積極地因應數位匯流時代，相對唱片市場而言，數位音樂市場已經成為韓國音樂的主要市場了。

第三，大部分的網路使用者只要在線上聽音樂一分鐘，就可以判斷自己是否喜歡這音樂，而且來電鈴聲、來電答鈴長短也只有90秒左右，大部分都只選擇使用副歌的部分，因此就開始流行Hook Song，就是利用簡短的即興重複（爵士）、一段樂曲或樂句，讓一首歌有吸引力和「抓到人們的耳朵」。這多半使用在流行音樂、舞曲、R&B、Rock和Hip Hop上。Hook通常出現在一

首歌的副歌裡，帶有強烈的旋律和節奏感，並且和歌曲的主題有直接相關。而在韓國流行的Hook歌曲，通常曲名就是該曲的Hook，像是「Super Junior」的〈Sorry Sorry〉或是「少女時代」的〈Gee〉都是十分具代表性的Hook Song。至於舞蹈，因為K-POP的重點都在副歌的部分，歌手就要用舞蹈呈現副歌的特點，因此編舞時會盡力開發能夠聯想到副歌歌詞的舞蹈，或是能夠呈現副歌節奏的舞蹈，於是誕生了獨特的舞蹈動作。

第四，在韓國除了三大無線電視台以外，還有兩家有線音樂電視台製作歌唱節目，因此每週都會播出五個歌唱節目，如果高知名度的歌手發行新專輯，就一定會上這五個節目表演。如此一來，他們一個月要準備20場不同表演（包含服裝、髮型等），所以必須不斷地開發各種不同的舞台演出。另外，對歌手來講，每個節目都是與其他歌手競爭的場合，因此他們不僅要盡全力發揮自己的實力，並且要展現出不同於別人的魅力。大部分的節目以炫麗豪華的舞台燈光，為每一組演出歌手打造出有如演唱會等級般的演出效果，歌手精彩的表演加上如演唱會般的舞台效果，自然會產生豐富又精彩的內容。而這樣的內容會透過數位匯流環境，超越時間與空間的限制流傳到世界各地，使得粉絲之間會把此表演內容當作話題分享並討論，如此一來，歌唱節目就成為生產內容的一個很重要的來源。

表8：韓國三大經紀公司概況

公司名稱	創辦人	成立時間	旗下藝人	主要特色	主要市場
SM　*sm*　S.M.ENTERTAINMENT	李秀滿	1995年	寶兒 東方神起 Super Junior 少女時代 SHINee f(x) 等	・2000年KOSDAQ股票上市 ・舞曲、歐洲流行音樂風格為主 ・選出外籍藝人 （中國人、華裔美國人） ・追求完美	日本 中華圈 歐美
JYP　JYP ENTERTAINMENT　LEADER IN ENTERTAINMENT	朴振英	1997年成立 2001年更名	Wonder Girls 2AM 2PM Miss A 等	・2011年KOSDAQ股票上市 ・舞曲、情歌為主 ・選出外籍藝人 （泰國人、中國人） ・追求性感	美國 中華圈 泰國
YG　YG　ENTERTAINMENT	楊賢碩	1998年	SE7EN BIGBANG 2NE1 具惠善等	・2011年KOSDAQ股票上市 ・Hip Hop為主 ・追求自由	日本

資料來源：本研究整理

第五，目前韓國流行音樂產業由企業型的三大經紀公司 SM Entertainment、YG Entertainment與JYP Entertainment作為主導。這三家的共同點在於創辦人都是歌手出身並具有製作能力，而且所有旗下藝人都一定要經過嚴格的培育過程之後才能出道，通常培育期間是三～八年。其他共同點還有聘用專屬作曲者與製作人來維持公司品牌的形象與內容的品質，以提高競爭力並且執行差別化。或是在製作音樂時常常與歐美、日本的作曲家及舞蹈

家合作，使旗下藝人可以具備獨特的音樂風格與演出實力，創造出連歐美人也不會感到陌生的內容，自然而然就容易接受這種音樂。另外，韓國音樂產業為了跟上媒介的急速發展，除了要努力追求趨勢，也要創作能搭配新科技的高品質內容，而這三家經紀公司早就開始執行全球化策略，也具有企業型的組織及資本，能夠進行長期的投資。

第六，根據三星經濟研究所（Soe, et al., 2012）從生產、消費、分配三個觀點，並分為生產者、傳遞方式、消費者及內容的「文化鑽石模式」來分析，研究導出K-POP有四大成功因素（圖5）。生產者是指經紀公司，他們將製作過程系統化，透過長期的計畫，準備進軍海外市場；經紀公司積極使用易於自發擴散的社會網絡系統（SNS），節省進軍海外市場過程上的費用與時間；消費者則對IT熟悉、積極享受娛樂文化、能夠自由表達意見、積極主動，使得K-POP熱潮能夠快速擴散；加上K-POP偶像團體，不僅有具競爭力的高水準歌唱、舞蹈及視覺造型三要素，也不斷在這三個要素之上追求變化，以抓住全球粉絲的目光。

第七，1999年2月制訂的《文化產業振興基本法》讓文創產業的推動更有法源依據，而文創產業的最高領導單位「韓國文化內容振興院」亦在此法的催生下於2001年8月正式成立，隸屬於「文化觀光部」，此時與文化事業有關的機構尚有「放送影像產

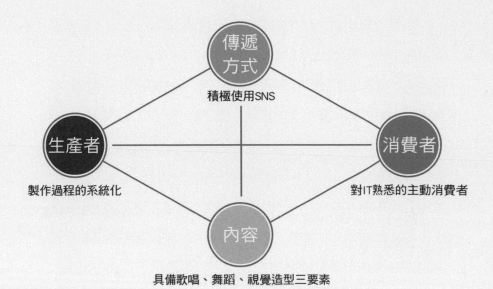

圖5:K-POP成功的鑽石模式

資料來源:三星經濟研究所(2012)

業振興院」(1989年成立)、「韓國遊戲產業開發院」(1999年成立)、「文化產業中心」、「韓國軟體振興院」、「數位內容事業團」。有鑑於產業力量過於分散,為了讓政策的推動更有效率,韓國政府在2009年5月7日將這些機構整合為一,並以「韓國內容振興院」(Korea Creative Contents Agency, 以下簡稱為KOCCA)為名,繼續推動文化事業。

　　關於音樂產業振興的部分，2009年韓國政府發布《音樂產業振興中期計畫（2009-2013）》，政府投資1,275億韓元（約1億美元）實施推動流行音樂的全球化、加強國際合作、活躍流行音樂的內需市場、擴充音樂基礎設施等策略計畫，KOCCA振興音樂產業的焦點在於奠定國內音樂產業基礎。目前韓國音樂類型偏向於偶像團體，所以為了進行擴大音樂多樣性的專案，政府也積極支援獨立樂團，並且透過改善相關政策與法律制度，想要讓音樂產業更加安定。例如，比起歐美國家，韓國音樂產業著作權尚未發達，在產業體系未建立之前，數位音樂市場就先快速成長，導致收費體系與收入分配還來不及敲定。因此，政府正在努力解決數位音樂產業的收費體系與收入分配率的問題，並且為大眾文化藝術人員爭取權利，訂定經紀公司與歌手間標準合約書。另外，以往大眾音樂不受重視，資料庫並未建立，所以KOCCA彙整了歷年的資料，要建立韓國大眾音樂的資料庫。在韓國音樂積極進軍海外市場，全球音樂產業漸漸走向數位音樂的情況下，因為韓國、日本、中國大陸等每個國家的音樂產業體系不同，業者在海外市場往往會遇到沒有政府的介入無法解決或改善的問題。因此，KOCCA每年進行的韓、中、日討論會中，三方不僅討論著作權問題，也討論內容產業的各種問題、需要協助的事項、以及需要改善的法律制度。

　　政府的支援政策主要是奠定國內音樂產業的基礎，至於進軍海外市場，KOCCA只會鼓勵業者自行努力（專訪KOCCA卞美英，2011）。

3

SM Entertainment 經營現況

　　SM Entertainment造就「東方神起」、「Super Junior」與「少女時代」成為最佳亞洲明星，開創韓流熱潮。1998年，SM在中國大陸市場成功地推出「H.O.T」，接著2001年「寶兒」在日本大受歡迎之後，韓國開始進軍海外市場。先有SM旗下藝人在中國大陸、日本、台灣及泰國等亞洲地區掀起K-POP的熱潮，而最近韓流熱潮又席捲歐美地區，突破了亞洲明星進軍歐美市場有侷限的刻板印象。

　　SM積極地運用新科技，將危機化成轉機，成果在全球音樂市場有目共睹，尤以2007年出道的「少女時代」開創數位音樂成為韓國流行音樂主要市場的時代。SM採取有別於傳統唱片市場的全球化策略，造就了「少女時代」的成功。

　　此外，SM不但是韓國三大經紀公司中，第一個於2000年在韓國KOSDAQ成功上市，成為市價總額超越8億美元的大型公司（以2013年12月30日為基準），並且是韓國唱片市場總營業額第一名，表現最佳、影響力最大的經紀公司，所以探討韓國音樂產業市場時，SM是不可或缺的案例。

　　本書第三章、第四章將從「經營現況」和「營運模式」兩大方向，來進行SM Entertainment之個案分析。

　　本章介紹SM的經營現況，首先簡介SM公司緣起、主要人力資源、旗下藝人，再依序分析發展簡史、組織特性、公司資本、

收入現況，以及在韓國流行音樂市場的地位，從中了解SM的經營現況。接著，第四章探討SM的營運模式，分別由六個面向切入來分析SM的成功因素，依序為：（1）360度商業模式；（2）文化科技（CT, Cultural Technology）；（3）全球化策略及網絡；（4）新媒體運作；（5）SM的品牌化；（6）事業多元化及跨產業合作。

一、背景介紹

　　SM Entertainment（SM為Star Museum的縮寫）是韓國最具代表的音樂企劃公司（唱片製作及歌手經紀人公司），1995年由歌手出身的李秀滿創辦，以45,000美元（5,000萬韓元）的資本營運。2000年4月股票上市，2012年SM以30.3%的佔有率居韓國音樂唱片市場之冠。

　　SM在韓國音樂企劃公司首開先例，透過正確分析音樂趨勢、流行趨勢、文化趨勢，並以系統化教育方式培育歌手，從「第一代韓流」的「H.O.T」開始，到近來韓流團體「東方神起」、「Super Junior」、「少女時代」、「SHINee」、「f(x)」等，成為K-POP的主軸。韓國其他音樂企劃公司也在近五年來積極學習SM的經驗，培育自家歌手，使得偶像團體在市場上無論是質或量均有相當的發展，一時蔚為風潮。至今韓國有超過30家

娛樂公司申請股票上市，也造就「娛樂產業股」的出現。

　　SM從音樂企劃公司跳脫，以製作內容為主擴大產業領域，多樣化的商品內容支配著市場，經營唱片的企劃、製作／發行／銷售、授權（Licensing）、著作權（Publishing）、歌手／演員的經紀（Management）、代理（Agency）、明星行銷（Star Marketing）、網際網路／行動內容（Internet/Mobile Contents）事業、學院（Academy）事業等，成為韓國代表性的娛樂媒體集團（Total Entertainment & Media Group）。

二、旗下藝人

　　創辦人李秀滿1952年首爾出生，1978年畢業於首爾大學農業機械系，1985年取得加州州立大學電子與電腦工程系碩士。他在1970～80年代曾為韓國的知名歌手及主持人，1989年成立SM企劃公司，1995年創立SM Entertainment，現為SM的製作人。

　　歌手及主持人出身的李秀滿，1980年在美國留學期間，接觸到美國先進的娛樂系統。目睹音樂電視台MTV的成立，當時他就預測流行音樂演唱會的方式將從「聽音樂」轉換成「看音樂」。1985年他回韓國後，成立了目前SM的前身SM企劃公司，開始培育會唱歌也會跳舞的歌手。1995年創立的SM在韓國首次導入選拔（Casting）、培訓（Training）、製作（Producing）、

行銷（Marketing）的一連貫音樂製作系統。1996年「H.O.T」在中國大陸掀起音樂韓流風潮，隨後現今的「寶兒」、「東方神起」、「Super Junior」、「少女時代」，不僅在韓國，也在亞洲、歐美、中東等地竄紅，李秀滿從此成為韓國娛樂界最具影響力的人物。也因為他對韓流的影響，2006到2008年期間，李秀滿在美國哈佛大學對MBA的學生們進行了連續三年以韓流為主題的演講；之後也曾以麻省理工學院學生、康乃爾大學經營研究學院學生為對象展開演講，並於2010年以亞洲娛樂公司代表身分受邀參加「2010年哈佛亞洲商務會議」。李秀滿現在的職稱雖然是製作人（目前是以金英敏代表為主的CEO制度），但還是持有21.27%股票的最大股東（以2013年9月30日為基準）。他也參與選拔、企劃、經紀等製作過程，例如取團體名、計畫歌手的形象與風格等。他主要負責畫藍圖，執行細節都交給專家們。近來李秀滿為了建立全球網絡，將心力集中在海外事業部分，大部分的時間都停留在洛杉磯。他表示：「美國是世界流行音樂的本地。著名作曲家、音樂人、企業家全部聚集在洛杉磯，好萊塢也在洛杉磯。我要做的事就是在這裡與他們建立關係網。」（朝鮮日報，2011.06.07[12]）

[12]　http://news.chosun.com/site/data/html_dir/2011/06/07/2011060700125.html

　　現任CEO金英敏於1970年出生，國小到高中是在日本求學，之後返回韓國高麗大學就讀社會學系，1999年就職於SM Entertainment。2001年金英敏成為SM子公司Fandango Korea[13]代表；2005年迄今則為SM代表，他從2005年擔任CEO至今，一直領導SM的全球化。在日本居留十八年以上的金英敏成功讓「寶兒」與日本AVEX簽約，接著他開始負責對日本事業，之後升遷為SM代表。「寶兒」與「東方神起」在日本能夠成功，背後是因為有日本通的金英敏，而且他早期經營過網路娛樂公司Fandango Korea，累積了很多對新媒體的經驗與視野，因此SM目前對新媒體人力的投資不遺餘力。

　　目前SM旗下藝人除了歌手，還有演員、喜劇演員等。SM主要經紀還是音樂部門，有八個偶像團體，三位個人歌手（詳見表9），大部分的團體按照地區或專案活動計畫來做子團體或個人活動。SM藝人經常跨越各種領域，一個人可能同時會有歌手、演員、音樂劇演員、廣播DJ、模特及主持人等身分，SM擅長打造多棲發展的偶像。

[13]　2001年SM與日本的Fandango Japan（Yoshimoto集團與KDDI的合資公司）、Yoshimoto集團以及AVEX共同創立的網路娛樂公司，但2006年與SM合併。

表9：SM旗下藝人名單

偶像團體	東方神起、Super Junior[14]、少女時代（子團體 TTS）、SHINee、f (x)、EXO（子團體EXO-K, EXO-M）、天上智喜、The Trax
個人歌手	安七炫、寶兒、張力尹
演員	金旼鐘、高雅拉、李沇熹、Lee Jae Ryoung、Yoon Da Hoon、You Ho Jeong、Choi Jong Yun
喜劇演員	Hong Rocky、Kim Kyung Sik、Lee Dong Woo

三、簡史

　　1995年SM以45,000美元的資本額成立，2000年4月更成為首次在韓國KOSDAQ股票上市的娛樂公司，2001年也首次組成1億韓元規模的唱片投資基金，逐漸具備企業型娛樂公司規模。2005年金英敏就任代表，成立了多家子公司，也漸漸實現事業的多樣化。而在韓國音樂市場還沒解決非法音樂問題的情況下，SM就與日本的Fandango Japan（Yoshimoto集團與KDDI的合資公司）、Yoshimoto集團以及AVEX，在2000年底共同創立了Fandango Korea網路娛樂公司，以面對網路與行動通信迅速發展

[14] 子團體：Super Junior-K.R.Y.、Super Junior-T、Super Junior-M、Super Junior-Happy、東海&銀赫。

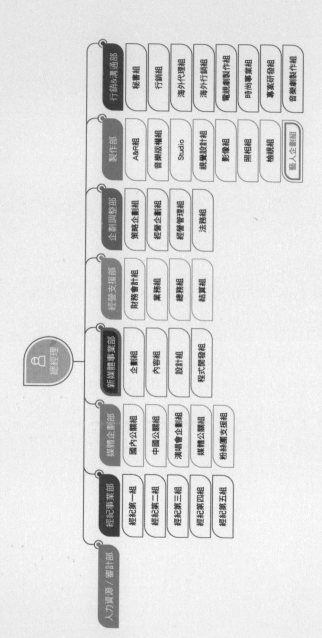

圖6：SM企業組織圖

資料來源：本研究整理自SM Entertainment 2012年第一季報告

的時代。

　　2006年SM成為最早開設YouTube視頻，積極運用新媒體的韓國音樂經紀公司。2000年SM與日本AVEX簽下亞洲地區代理唱片的合約，並且在2001年成立法人公司 SM Entertainment Japan，開始有系統的執行全球化策略。之後SM在美國、中國大陸、香港、泰國等地設立合作法人或分公司，不但建立起事業層面的全球網絡，也透過分公司舉辦當地的全球選秀活動（Global Audition），挖掘當地人才。

　　SM早對海外粉絲建立SM品牌形象，定期舉辦SM旗下所有歌手參加的「SMTOWN Live」演唱會。從2001年SM Live in China（北京、上海）開始，演唱會大部分在亞洲地區舉行，然而十年後的今天，SM在歐美主要城市洛杉磯（L.A.）、紐約、巴黎都曾舉行過「SMTOWN Live」演唱會。（有關SM簡史，詳見表10A、10B）

四、組織架構

　　SM的組織猶如企業，導入系統化管理模式，職員人數超過240名，有八個部門（參圖6）。製作部的藝人企劃組負責挖掘及培訓新人；A&R組擔任所有唱片製作過程，並與音樂版權組負責從海外作曲者與音樂版權公司收集各種各樣的歌曲；視覺設計

表10A：SM簡史

日期	內容
1995.02.14	成立法人公司（資本額5,000萬韓元）
1996.01	製作無線有線電視台節目
2000.02	首次舉辦H.O.T的北京演唱會—韓流元祖偶像團之一
2000.04	在韓國KOSDAQ股票上市
2000.11	與日本AVEX簽約（亞洲地區音樂版權管理與唱片代理）
2000.12	成立子公司Fandango Korea
2001.01	成立合作法人公司 SM Entertainment Japan Inc.（日本）
2001.05	在韓國首次組成1億韓元規模的唱片投資基金
2001.12	舉辦SM Live in China 演唱會（北京、上海） 舉行H.O.T China、S.E.S China 選秀活動（北京、上海）
2002.03	寶兒第一張日本專輯《Listen to my heart》日本Oricon排行榜第一名
2002.11	2002年文化內容輸出大獎獲得文化觀光部長官獎（音樂部門）
2003.12	2003年韓國文化內容大獎獲得音樂部門優秀獎
2004.04	SM總部從京畿道坡州市搬遷到首爾市江南區
2004.05	成立子公司CUBE Entertainment Co., Ltd.
2004.10	設立分公司SM Entertainment China（中國大陸）
2004.12	2004年韓國文化內容大獎獲得音樂部門優秀獎
2005.05	金英敏就任公司代表
2005.11	Galgaly Family Entertainment Co., Ltd. 加入SM的子公司
2006.08	SM與子公司Fandango Korea合併 開設YouTube視頻
2006.09	成立子公司SM Entertainment Asia Limited（香港）
2006.12	成立子公司 SM Bravo 與子公司SM Amusement Co., Ltd.

表10B：SM簡史

日期	內容
2008.01	成立子公司 SM F&B Development Co., Ltd.
2008.05	成立子公司Mstudio City Co., Ltd.
2008.08	成立子公司SM Brand Marketing Co., Ltd. 與SM Entertainment USA Inc.（美國）
2008.11	成立子公司SM Ludus Co., Ltd.
2010.03	成立子公司KMP Holdings Co., Ltd.
2010.09	舉辦SMTOWN Live World Tour in L.A.（美國）
2010.10	少女時代第二張日本單曲《Gee》日本Oricon每日排行榜第一名
2011.06	舉辦SMTOWN Live World Tour in Paris（法國）
2011.07	成立子公司SM True Co., Ltd.
2011.10	少女時代第三張專輯《The Boys》透過 iTunes全球同步發行
2011.12	成立子公司SM Town Travel Co., Ltd.
2012.04	東方神起2011日本巡迴演唱會的累計觀看人次及收益 均打破韓國歌手在日本巡迴演唱會的紀錄 （共26場、觀看人次達到55萬、收入高達960億韓元） 成立子公司SM Kraze Co., Ltd.
2012.05	Super Junior以兩首歌在台灣KKBOX韓國音樂排行榜上 連續100週蟬聯冠軍，創造嶄新紀錄 （〈美人啊〉連續63週冠軍、〈Mr. Simple〉連續37週冠軍）
2012.05	上映旗下藝人成長紀錄片 《I AM: SMTOWN Live World Tour in Madison Square Garden》 （上映地區：日本、香港、新加坡、台灣、韓國等）
2012.05	成立子公司SM C&C與SM Entertainment Beijing Co., Ltd.
2013.03	f (x) 受邀參加美國SXSW音樂祭
2013.11	少女時代獲得2013 YouTube Music Awards "Video of the Year"

資料來源：本研究整理自SM Entertainment 2013年第三季報告

組負責計畫藝人的形象與風格。媒體企劃部與經紀事業部擔任唱片發行之後的宣傳活動，媒體企劃部內的媒體公關組專門負責新聞稿發布，也是與記者溝通的窗口。

> 以前對新聞媒體的窗口很分散，有公司代表、經紀人、公關人員……等。但SM企業化以後，為了有效執行公關活動及控制新聞內容，建立正式的單一窗口管理新聞媒體。也許因為公司新聞內容會影響到股票，所以媒體公關組的角色愈來愈重要。
>
> （李賢雨，2011.11.17）

經紀事業部按照團體與媒體種類再分組，工作分為藝人經紀與宣傳、廣告代言人、活動、電影與音樂劇等。行銷部則除了做專輯的行銷以外，還負責用藝人形象與肖像，以增加產品的附加價值，提升產品之利潤。

另外，為了因應新媒體的發展，SM特別投資了新媒體事業部。此部門專門在了解新媒體的趨勢與科技的發展，所以對產業生態變化的反應十分靈敏。

SM雖然不是大公司，但是我覺得主要有兩個部分一定要投資，一個是挖掘及培訓新人的部分，現有15名；另一個是新媒體事業部，目前有20多名職員。

（金英敏，2011.08.24）

新媒體事業部以前只負責發行音檔的工作，但是目前從企劃、設計、程式開發到行銷等這些工作都用內部人力處理。而且隨著新媒體管道的增加，我們企劃的時候都要考慮各種新媒體的特性，擬定不同的行銷策略、研發內容，因此新媒體的工作要投入很多資源。

（Annie，2012.05.30）

由於接連不斷有駭客入侵藝人或經紀公司的網站，以偷取影音檔與照片等內容，因此SM早就意識到網路系統保安的重要性。對娛樂公司來講，最重要的資產是內容，為了防止所有數位內容的外流，SM經營管理組內的IT支援小組直接運用網路安全系統，保護旗下藝人與公司的所有資源，也在導入雲端服務等網路系統，SM已經具有能夠全方位適應數位環境的系統。

如此可以看出，SM組織有三大特性：第一是透過有系統的

創意過程，不斷培養出在全球市場具有競爭力的高水準藝人，同時確保SM能夠創造出優質內容。第二是SM進行各種事業與合作的時候，組織的企業化與分工化能夠提高工作的效率，也能快速反應市場的變化。第三是隨著音樂產業生態以數位內容為主，SM開始投資新媒體人力資源，以發掘新的事業模式，增加收入來源。

從子公司的主要業務項目可見（表11），不但有與藝人和音樂有關的發行、行銷、活動、學院、KTV、肖像授權、遊戲、音樂劇等娛樂產業，甚至有時裝、建設、飲食、觀光等，能融合娛樂要素的其他產業。SM透過事業的多樣化讓旗下藝人跨界活動，表現自己的才藝，由於音樂產業屬於高風險產業，這種事業擴張模式能夠幫助SM開拓多種收入來源管道。

五、資本與收入現況

一個以4萬5千美元資本額成立於1995年的公司，不到二十年時間，成為今日擁有938萬美元資本額（2013年9月）的公司。2000年4月SM Entertainment在韓國KOSDAQ上市，成為首家上市的韓國娛樂公司。2013年12月30日SM的股價40美元，市價總額8.3億美元，韓國KOSDAQ排行榜第14名，是韓國三大音樂娛樂公司當中排名最前面的公司（YG Entertainment第32名、

表11：子公司與分公司現況

子公司	創立日期	主要業務	股份
SM Entertainment Japan Inc.	2001.01	日本地區經紀及管理	100%
Star Light Co., Ltd.	2003.01	SM Academy學院經營	75.00%
CUBE Entertainment Co., Ltd.	2004.05	肖像授權經營	45.00%
Galgaly Family Ent. Co., Ltd.	2005.11	喜劇演員經紀	40.00%
Dream Maker Entertainment	2006.09	香港與東南亞地區經紀及管理	68.46%
SM Amusement Co., Ltd.	2006.12	Everysing KTV經營周邊商品銷售	77.31%
SM F&B Development Co., Ltd.	2008.01	飲食業、飲食連鎖店	100%
Mstudio City Co., Ltd.	2008.05	建設業	25.86%
Smart Company	2008.05	音樂劇製作、劇場經營	-
SM Entertainment USA Inc.	2008.08	美國地區經紀及管理	100%
SM Brand Marketing Co., Ltd.	2008.08	品牌顧問	40.30%
SM Ludus Co., Ltd.	2008.11	線上遊戲研發	38.16%
ALEL Co., Ltd.	2010.12	與韓國時裝公司ELAND集團設立合資公司經營SPAO品牌與商店	100%
SM True Co., Ltd.	2011.07	與泰國最大媒體通信公司True Visions Group設立合作法人公司擔任所有泰國地區的事業	49.00%
SM Kraze Co., Ltd.	2012.04	與Kraze設立合資公司飲食業、飲食連鎖店	65.00%
SM Culture & Contents Co., Ltd.	2012.05	旅行業內容研發、新事業企劃執行	41.96%
SM Entertainment Beijing Co., Ltd.	2012.05	中國地區經紀及管理	100%

資料來源：本研究整理自SM Entertainment 2013年第三季報告

表12：SM的營業額趨勢

<div align="right">單位：萬美元</div>

區分	2008年	2009年	2010年	2011年	2012年
營業額	3,945	5,618	7,854	9,994	153,23
營業額增加率	30.8%	42.1%	39.8%	27.2%	53.4%
營業利潤	-154	845	2,337	1,889	4,347

資料來源：SM Entertainment 2013年事業報告

JYP Entertainment第182名）。[15]

　　2011年，SM成功舉辦三大藝人「東方神起」、「Super Junior」、「少女時代」與所有旗下藝人一起演出的「SMTOWN Live全球巡迴演唱會」。在看好會持續成功的期待下，吸引外國人投資，2012年5月外國人投資比重增加到16.9%，相較於一年前只有7%（Heraldbiz, 2012.05.15[16]）。

　　SM 2000年上市韓國KOSDAQ以後，營業利潤一直都是赤字，但九年後的2009年首度由赤字轉虧為盈。因為2007～2008年之間「東方神起」在日本開始獲得高知名度，加上受到韓國非

[15]　PAXNet: http://paxnet.moneta.co.kr

[16]　http://news.heraldm.com/view.php?ud=20120515000265&md=201205150946 26_4

表13：SM的營業額結構

單位：萬美元

項目	2010年		2011年		2012年	
	營業額	比重	營業額	比重	營業額	比重
唱片&數位音樂收入*	4,533	57.72%	3,465	34.67%	5,068	33.07%
經紀收入**	3,321	42.28%	6,529	65.33%	10,255	66.93%
合計	7,854		9,994		15,323	

資料來源：本研究整理自SM Entertainment 2013年事業報告
＊　唱片&數位音樂收入：包含唱片、數位音樂、版權收入等
＊＊　經紀收入：包含電視劇演出費用、電視節目通告費用、廣告片酬、活動演出費、肖像授權收入等

法音樂市場改善的關係影響，海外收益也逐漸增加（首爾新聞，2012.04.04[17]）。2009年「Super Junior」《Sorry Sorry》與「少女時代」《Gee》專輯的大成功，國內營業額大幅增加，接著2010年「少女時代」正式進軍日本市場展現好成績，到2011年營業額超過1,000億韓元（約9,994萬美元）（詳見表12）。

　　SM的主要收入來源是唱片與數位音樂、海外版權、出口、經紀收入等，尤其是經紀收入在2012年高達66.93%。如此急速成長的原因是隨著「寶兒」、「東方神起」、「Super Junior」、

[17]　http://www.seoul.co.kr/news/newsView.php?id=20120404500008

表14：SM的地區別營業額

單位：萬美元

地區		2010年		2011年		2012年	
國內		4,062	51.72%	5,628	56.31%	5,905	38.54%
海外	日本	3,323	42.31%	3,057	30.59%	7,162	46.74%
	其他	468	5.96%	1,308	13.09%	2,256	14.72%
	小計	3,792	48.28%	4,365	43.68%	9,418	61.46%
合計		7,854	100.00%	9,994	100.00%	15,323	100.00%

資料來源：SM Entertainment 2013年事業報告

「少女時代」、「SHINee」、「f (x)」等代表藝人數增加，他們的電視、廣告、表演等活動次數也一起增加（詳見表13）。

　　表14 SM的地區別營業額顯示，海外市場收入2010年佔48%，2011年44%，2012年61%。從地區別的營業額來看，2012年國內為5,905萬美元、日本為7,162萬美元、其他地區為2,256萬美元。2011年國內營業額與2010年相比成長38%，但因為發生了2011日本大地震，日本的演唱會及各種活動紛紛延期，因此日本營業額減少了266萬美元，但其他地區的營業額增加了將近三倍。到2012年恢復SM藝人的日本活動，日本營業額就高達7,162萬美元，這表示SM對日本市場的依賴度仍然很高。以2012年海外營業額來看，日本營業額佔76%；與總營業額相比，日本營業額佔47%。

表15：「少女時代」與「Super Junior」營業額趨勢

單位：萬美元

團體	2009年			2010年			2011年第三季			合計
	經紀	音樂	小計	經紀	音樂	小計	經紀	音樂	小計	
少女時代	793	754	1,548	645	2,085	2,731	1,249	726	1,976	6,255
Super Junior	602	232	834	886	619	1,505	661	596	1257	3,596
合計	1,395	986	2,382	1,531	2,704	4,236	1,910	1,322	3,233	9,851

資料來源：SM Entertainment 2012年投資報告

　　隨著社群媒體（YouTube、Facebook等）的發展，SM旗下團體進軍其他海外市場的方式變得容易，也在更多地區受到歡迎，SM逐漸增加其他地區的營業額。

　　以往海外收入大部分是靠「東方神起」，但隨著「Super Junior」、「少女時代」的成功，並且透過SMTOWN Live演唱會連帶提升其他旗下團體的知名度，導致收入來源多樣化，建立了更穩定的收入結構（HI投資證證券，2011）。

　　SM旗下團體近三年的收入排名，第一名為6,255萬美元（688億韓元）的「少女時代」、第二名為3,596萬美元（396億韓元）的「Super Junior」（詳見表15）。 這兩個團體的合併營業額從2010年開始佔SM總營業額的50%以上。收入內含個人活動收入，但不含SMTOWN Live演唱會以及專案活動的收入，因此

實際的收入會比帳面數字多。

　　韓國最大音樂娛樂公司SM雖然在2012年營業額達到1,685億韓元（約15,323萬美元），但是SM與日本AVEX相比，以2012年的統計為基準，AVEX的營業額1,210億日圓[18]（約110,000萬美元），SM最好成績的2012年營業額僅為AVEX的14%。SM企圖成為全球娛樂企業，近年SM團體活動之地區與領域愈來愈大，同時也漸漸提升品牌價值，改善收益分配結構。

　　根據韓國投資證券的分析報告，提出未來會影響SM收入提升的五個因素。第一，合約內容收益分配的改變：SM旗下團體在日本活動時，會與日本本地經紀公司或唱片公司簽定合約（如AVEX、EMI、UNIVERSAL等），而2012年12月合約即到期，後續簽定續約時，必然會考量SM旗下團體在日本的地位，所以改善收益分配結構的可能性較高。第二，在日演唱會次數增加：最近SM旗下團體在日本舉辦演唱會時，於東京巨蛋及東京小巨蛋舉行的大型演唱會次數愈來愈多（東京巨蛋及東京小巨蛋一場表演可容納4～5萬人）。第三，積極進軍海外市場：「少女時

[18] AVEX GROUP HOLDINGS INC. Highlights of Consolidated Financial Results (2012.05.10).

表16：2012年韓國三大經紀公司審計報告比較

單位：萬美元

項目		SM	YG	JYP
總營業額	營業額	15,323	9,686	1,200
	營業利潤	4,347	1,951	-333
地區別	國內	5,905	4,828	521
	日本	7,162	2,865	
	其他	2,256	1,992	679
業務項目別	唱片及數位音樂收入	5,068	2,608	108
	演唱會及經紀收入	10,255	7,078	1,092

資料來源：2012年韓國三大音樂娛樂公司審計報告整理

代」進軍美國市場，「Super Junior」與「SHINee」則進軍歐洲市場，日本以外地區的活動也愈來愈增加。第四，增加藝人的附加價值：SM不但製作電視劇及周邊商品，也積極利用藝人的肖像權研發各種商品，附加收入將會增加。第五，音樂傳播模式的改變：韓國數位音樂市場正在改善音樂服務價格與獲利分配模式，因此SM將會受益更多（韓國投資證券產業分析報告，2012.03.19）。

六、SM在韓國流行音樂市場的地位

根據2012年韓國三大經紀公司審計報告，SM總營業額仍居韓國第一（詳見表16）。不但SM代表偶像團體「東方神起」、

表17：2012年韓國唱片市場佔有率（以前100名為基準）

排名	公司名稱	%
1	SM Entertainment	30.3%
2	YG Entertainment	14.9%
3	CJ E&M	7.0%
4	Woolim Entertainment	6.1%
5	Cube Entertainment	4.9%
6	F&C Music	4.6%
7	WM Entertainment	3.6%
8	Core Contents Media	3.0%
9	TOP Media	2.8%
10	其他	22.8%
合計		100%

資料來源：Gaon排行榜[19]、SM Entertainment 2012年事業報告整理

「Super Junior」、「少女時代」都發行新專輯，而「SMTOWN Live全球巡迴演唱會」也在日本東京（共五場、174,000人）、法國巴黎（共兩場、14,000人）、美國紐約（共一場、15,000人）成功舉辦。

[19] 音樂產業者提出，為了韓國音樂產業發展，需要具公信力的韓國代表流行音樂排行榜，因此文化體育觀光部將Gaon排行榜作為音樂產業振興中期計畫之一，2010年2月23日開始服務。http://www.gaonchart.co.kr。統計方式：歌曲下載＋串流聆聽＋行動服務＋部落格背景音樂。

表18：2012年韓國數位音樂市場排名（以前100名為基準）

排名	公司名稱	%
1	YG Entertainment	17.6%
2	CJ E&M	11.0%
3	STARSHIP Entertainment	6.2%
4	Cube Entertainment	5.9%
5	LOEN Entertainment	5.6%
6	SM Entertainment	4.3%
7	Core Contents Media	3.5%
8	YMC Entertainment	2.5%
9	Hwa and Dam Pictures	2.3%
10	其他	40.9%
合計		100%

資料來源：Gaon排行榜，SM Entertainment 2012年事業報告

　　在韓國偶像團體的粉絲中，對SM忠誠度高的粉絲比較多，他們積極收藏SM旗下歌手的專輯，所以SM的唱片銷售量總是相當高。根據Gaon每季唱片部門的統計，排行榜2011年第一季的冠軍為「東方神起」、第三季為「Super Junior」、第四季為「少女時代」。如此可看出，SM旗下團體只要一出新專輯就能席捲排行榜冠軍（Heraldbiz, 2012.02.22[20]）（詳見表17、18）。

[20]　http://view.heraldm.com/view.php?ud=20120222001477

　　另外，SM在數位音樂市場的競爭力比較落後。因為韓國數位音樂市場正不斷成長，也在改善音樂服務價格與抽成模式，形成對音樂製作公司有利的環境，所以SM還需要加強在韓國數位音樂市場內的影響力。然而，這份統計只包含國內的收入，若加上 iTunes與日本行動服務的收入，在海外知名度較高的SM排名就會有所變動。

表19：在YouTube韓國偶像團體影片點播數排名 （2012.06.21）

排名	團體名	歌曲名	點播數	上傳日期
1	少女時代	Gee	77,616,378	2009.06.08
2	Wonder Girls	Nobody	57,437,480	2009.07.27
3	少女時代	Mr. Taxi (Dance Ver.)	55,067,702	2011.04.25
4	少女時代	Oh!	51,903,823	2010.01.26
5	少女時代	The Boys	49,309,719	2011.10.18
6	Super Junior	Mr. Simple	47,570,698	2011.08.03
7	2NE1	I am the best	45,215,055	2011.06.27
8	Super Junior	美人啊	39,764,259	2010.05.11
9	少女時代	Run Devil Run	39,098,211	2010.03.16
10	Super Junior	Sorry Sorry	37,865,401	2009.06.07

資料來源：本研究整理自YouTube

　　從YouTube的點播數，可以看出「少女時代」與「Super Junior」在全球市場的影響力。其中「少女時代」不但在排名前

十的10首歌當中佔有5首歌，而且〈The Boys〉的MV點播數在YouTube公開才四天就超過了1,000萬次，這證明她們足以代表韓國女子偶像團體（詳見表19）。

第四章
SM Entertainment 營運模式

　　匯流改變了內容的產製方式，也改變了內容的消費方式。匯流文化的特色之一就是能否引發使用者參與。因此如何讓內容透過新媒介社交網路不斷延展、發酵、分享、流傳，成為重要的產品策略。然而，大部分娛樂內容的產製不是以深度的市場調查與策略來推出，仍舊只靠製作人的靈感或經驗。此缺乏專業的生產系統，成為企業成長的瓶頸。娛樂市場為降低文化商品的高風險與不可預測性，需要更專業的、系統的研發過程，詳細研究不同族群的喜好、嚮往、轉變、話題。

　　韓國打造偶像團體成為流行音樂主角，其偶像培訓系統，從企劃（練習生）、商品上市（出道）、宣傳（節目演出）到輸出（進軍海外市場），每一階段都有專門經營者徹底擘劃（Lee, 2011）。

　　韓國娛樂公司以SM最先引進從選拔、培訓、製作、經紀的全方位系統。SM從1996年開始推出「H.O.T」到目前為止，不斷推出高水準的偶像團體，成為擁有累積相關知識與經驗的公司（詳見表20）。

　　韓國大眾音樂的強項就是，專門推出專業的偶像團體。偶像團體不僅在音樂，甚至時尚風格、說話方式都會不一

表20：SM主要偶像團體出道時間

出道時間	團體名	成員人數
1996	H.O.T	5人男子偶像團體
1997	S.E.S	3人女子偶像團體
1998	神話	6人男子偶像團體
1999	Fly to the Sky	2人男子偶像團體
2000	寶兒	女歌手
2004	東方神起	5人男子偶像團體
2005	Super Junior	13人男子偶像團體
2007	少女時代	9人女子偶像團體
2008	SHINee	5人男子偶像團體
2009	f (x)	5人女子偶像團體
2012	EXO	12人男子偶像團體 （分成兩組EXO-K、EXO-M，各有6人）

資料來源：SM Entertainment 2012年第一季報告

樣。經紀公司會在這些方面有系統地訓練他們。偶像團體比較像是文化產品，而不是獨立的音樂家。要培養出「少女時代」，固然「少女時代」的個別團員很重要，但造型、編舞、企劃、宣傳、行銷等也須重視，畢竟「少女時代」是包含這一切的巨大商品。

（李賢雨，2011.11.17）

一、價值創造過程——360度商業模式

SM金英敏表示：「製作明星就像製造鑽石一樣。首先公司需要找到一顆好鑽石，然後經過最好的包裝過程，最後把它推出在賣得最好的市場，這就是我們的商業模式。」（中央日報，2011.02.20[21]）

所謂「360度商業模式」，是指一家經紀公司從發掘新人、培訓、製作到經營，全權負責的綜合系統。公司透過定期、網際網路、全球等各種方式舉行選秀活動發掘人才，並提供他們歌唱、演戲、舞蹈、作曲與外語的訓練課程。接著公司會按照企劃案將人才組成團體，製作適合團體的歌曲與MV，進行傳統平台與新媒體的宣傳活動，並且為團體安排各種通告，像音樂節目、綜藝節目、廣告、電影、電視劇與音樂劇等。如此可以看出，360度商業模式就是一家經紀公司擔任培育歌手的所有角色。

SM不會培養已具備歌唱實力的、有經驗的歌手，他們的方式是培訓沒露面的新人，再讓新人配合SM追求的音樂風格。SM的培訓系統不僅讓藝人能以歌手的實力獲得肯定，還能以具有多

[21] http://article.joinsmsn.com/news/article/article.asp?total_id=5082511&cloc=olink|article|default

才多藝的全方位藝人獲得粉絲肯定（Kim, 2007）。根據Kim（2011），SM明星培訓過程分為兩種（詳見圖7、圖8）。

　　第一期SM明星培訓過程是典型的過程（見圖7），雖然它與日本經紀公司傑尼斯和早安家族的系統類似，但是SM更進一步地把它改良成韓國型的培訓過程。第一階段的企劃是明星培訓過程中的最核心，在企劃階段透過徹底的市場調查，再經過內部的會議討論後，決定目標市場與新團體的概念，然後按照所決定的概念來選拔團員。選拔方式有徵選活動、街頭選拔及學院，選拔標準則為具備基礎的舞蹈與歌唱能力及外表，最後判斷是否適合這個團體。選拔出全部的團員之後，接著會開始進行培訓課程，請專家提高新人的歌唱與舞蹈實力，準備出道。通過這種明星培訓過程誕生的SM偶像團體有「H.O.T」、「S.E.S」與「寶兒」。這種明星培訓系統是SM還沒成為大型娛樂公司前的初期培訓模式，目前大部分中小規模的娛樂公司都引進這種模式。第一期SM明星培訓過程在公司經營的團體較少時比較有效率，但對SM而言，大型娛樂公司為了突破文化商品的高風險，並維持收益，就要不斷運用創新的商業模式，因此公司需要推出更多不同的偶像團體，於是培訓過程演變為第二期（見圖8）。以下探討第二期每個階段的運作方式及特色。

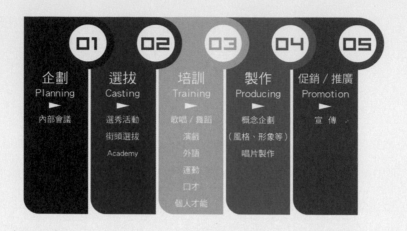

圖7：第一期SM明星培訓過程

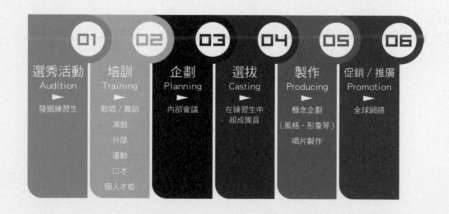

圖8：第二期SM明星培訓過程

（一）選秀階段

　　SM透過各種選秀活動，從國內外發掘擁有多樣才能與魅力的新人，包括歌手、演員（表演）、模特（時尚、廣告模特）、舞蹈、作曲（作詞）等。每年有30萬人參加SM的選秀活動，30萬人中被選拔出的不到10人，參賽者要通過30萬比10的競爭率，才能成為SM的練習生（Herald, 12.07.06[22]）。

　　SM定期的選秀活動除了每週六在SM韓國總部進行以外，還有各地子公司主辦的選秀，每週六在美國洛杉磯進行，以及每月第三週的週六在日本舉行。還有一年一次舉辦的全球選拔（SM Entertainment Global Audition），從2006年起陸續在美國、加拿大、台灣、泰國、馬來西亞及韓國等國家成功展開。另外，SM在７個國家、12個城市，為出生於1992年到2003年的青少年舉辦選拔大會（2012 SM Youth Star Audition）。

　　SM不分領域、國籍積極地尋找優秀人才，理由是因為SM在組成偶像團體時，追求團員角色的分工及多樣化。所以SM任何

[22] http://news.heraldcorp.com/view.php?ud=20120706000245&md=201207080003102_D

一個團體在各領域與地區都能展現自己的才能，如參加電視劇、電影、綜藝節目，有時還能以子團的方式展開活動。

　　SM藝人企劃組組長表示「SM從十幾年前就認知非侷限於亞洲單一市場，所以我們一直以SM文化科技（CT）的理念，來培養具多國語言能力的人才。」（聯合新聞*，2010.11.02）。於是為了在海外市場佔優勢，兩個韓裔美籍人潔西卡（Jessica）與蒂芬妮（Tiffany）加入了「少女時代」，透過「2006 Global Audition in Canada」也選拔了「Super Junior M」的Henry，接著在2007年美國選秀活動中選拔出「f (x)」的Amber。「Super Junior M」的周覓、張力尹與「f (x)」的Victoria，這三個中國團員則是透過其他管道發掘的。

　　SM的選拔條件除了唱歌、跳舞才能以外，還會考慮到將來的潛力。譬如說，與擁有唱歌技巧的參賽者相比，音色很有特色或者經過培訓後具發展性的參賽者，合格的可能性較高（聯合新聞，2010.11.02[23]）。

*　指韓國聯合新聞，以下所引亦同。

[23]　http://www.yonhapnews.co.kr/bulletin/2010/11/01/0200000000AKR20101101
171400005.HTML

　　我們不是只選很會唱歌、很會跳舞的人，其實最重要的一
個是看參賽者將來的潛力、可能性。對於選拔條件來講，
因為我們都用我們的感覺、知識與經驗來判斷，所以這個
標準很難說明，但我覺得基本上擁有潛力的人比擁有技巧
的人還要好。

<div style="text-align: right;">（金英敏，2011.08.24）</div>

　　李秀滿表示最重要的標準是素質與人格，就是擁有想成為明
星的欲望、熱情與謙虛的人。因為大部分的練習生從青少年時期
開始訓練，他們要忍耐五年以上的訓練時間，而且出道成功、得
到名氣並成為明星的時候，還需要對財產與名氣有控制的能力。
因此，李秀滿認為素質與人格不足的人，容易耐不住長期訓練就
放棄，或是出道之後，自我管理失敗的機率會比較高（Jeong，
2010）。

（二）培訓階段

1. 打造全方位藝人

　　透過選秀活動選拔出來的練習生都必須參加培訓課程。因
為SM為了製作具市場競爭力、符合市場變化的偶像團體，會進
行各方面的教育與長期訓練。現在SM有30～40個練習生，日

本、哈薩克等外國人的比例達50%，這表示SM對全球人才與市場的關心度極高。練習生與老師每週會拍一次演戲、唱歌和表演的影片，之後製作人每個月會仔細地看一遍錄影，研究其練習生需要改善的地方。SM在培訓明星系統上，每年直接投資及間接投資金額共50億韓元（約450萬美元）（Herald, 2012.07.06[24]）。

　　藝人企劃組負責所有培訓課程，以歌唱、舞蹈、演戲及外語這四種課程為教學重心。課程會按照類型來細分，舞蹈課程有爵士舞蹈、嘻哈與街頭舞蹈等，歌唱課程也分成歐美流行音樂、Rap、Soul與爵士等，外語則有英文、中文與日文課。除了基本四種教育以外，也要學習口才、舞台演出與遇到意外時的應對方法，甚至還有人格教育，因為大部分的練習生是青少年，為了幫助他們抒解壓力、提升精神，公司也會提供心理諮詢。

　　在我們的培訓課程當中，有兩個部分是最重要的。第一是
　　有關人格素質的教育，因為他們毫無社會經驗，我們認為
　　他們成為明星之後的態度、性格或人格更為重要，所以我

[24] http://news.heraldcorp.com/view.php?ud=20120706000245&md=2012070800
　　3102_D

們要培養他們的品格與性格；第二，我們要推出的這些藝

人，不是只有在國內發展而己，所以外語能力也很重要。

（金英敏，2011.08.24）

　　SM的課程並不是一視同仁的齊頭式教育，大部分都是採一對一的教育方式。因為每個練習生的程度都不同，而且只有不同個性的人才能夠組成一個團體，為了實現每個團員的專業化與分工化，練習生接受教育訓練的強度很高。練習生會參加一對一的歌唱課程，有時也會在錄音室錄下自己的歌聲，如果有人要加強Rap，就另外參加Rap課程，SM每週都會開一次評審會，因此內部練習生之間的競爭十分激烈。如果在中文能力評審會上被選進「China Camp」，就得到中國大陸留學，長期接受語言的訓練，「Super Junior」的始源、「少女時代」的孝淵與徐玄就是透過「China Camp」去中國大陸學中文。[25] 如此可見，SM在培訓階段讓練習生具備多元專長的原因，是目前娛樂市場需要全方位的藝人。

[25]　Kim（2011）、聯合新聞（2010.11.02）。

以往，如果歌手要演戲，就會被批評，但現在就不一樣。
歌手做這樣的選擇，是因為市場的緣故。如果要賺錢，與
其只當歌手，不如兼任演員與主持人。為了創作多樣化的
內容，就出現培訓偶像團體的系統。

（李賢雨，2011.11.17）

至於培訓期間，「Super Junior」為一～五年、「少女時
代」為三～七年，他們都透過長期的培訓及內部的淘汰機制，才
能夠展現出高水準的演出，不過他們並不是訓練結束就能出道。

練習生雖然透過培訓過程已經具備高水準的實力，我們還
是按照市場情況來決定出道時間。例如像跆拳道或功夫，
完成所有階段的訓練就可以出賽，但藝人雖然什麼都會，
如果現在市場需要的是男的，那女的出來就不好，所以先
考慮市場的需求再決定出道時間，這就是更重要的。

（金英敏，2011.08.24）

雖然對這種訓練過程有負面的看法，但是Rain與Wonder
Girls的製作人朴振英表示：「有的人認為這種培訓系統是一致性

的教育方式，不過我更認為這種方式卻是為了尋找每個人的個性與專長的過程。」[26] 因此透過這種方式，練習生能具備自己的專長，還能提高市場競爭力，經紀公司則能夠按照市場需求擬定策略，即時選拔適合的練習生來組成新團體，對市場變化才能快速地反應。

2. 完整的培訓制度

　　SM積極尋找富創造力的人才，致力於建立持續性的選拔制度並加以培訓，透過這樣的制度，才能夠發掘「東方神起」、「Super Junior」、「少女時代」等音樂人才。SM生產方式完全根據資本邏輯，為了讓文化商品的偶像明星成功，他們會透過徹底的市場調查去作企劃，並且為了讓品質不斷成長，公司會瞄準各種不同的粉絲層，並引進練習生制度。經過練習生培訓過程以後，為了收益結構的多元化，他們會組成團體。而為了透過各種演藝活動獲取最高的收益，各個團體會以具有各種不同才能的團員組成，讓這些團員能以團體或個人身分參與演藝活動。並且為了擴張海外市場，SM追求全球性流行音樂，他們不僅在韓國，

[26]　Kim（2012）。

也在歐洲、美國、日本等地編舞與作曲，好讓旗下藝人在韓國活動的同時，在國外也能提高知名度，創造收益。另外，為了對付在韓流中出現的反韓流現象，維持與海外粉絲親密關係，並除去語言隔閡，SM會在各國進行選秀活動，讓偶像團體更容易進軍海外，並逐漸成為跨國企業。

金英敏說明「『東方神起』在研發上所花費的總費用高達80億韓元（約727萬美元）。為了打造下一個團體，唱片經紀公司需要50～100億韓元（約450～900萬美元）的研發費用，以目前的結構來看，不容易持續投資。」（聯合新聞，2010.11.02[27]）但他也表示：「SM每年把20～40億韓元（約182～364萬美元）投資在研發上。藉著這種研發投資，SM能先發掘市場所需要的明星，培訓他們。目前仍繼續用努力賺來的收入培養三～五年後成為明星的新人，如此，公司才能永續經營。」（中央日報，2011.02.20[28]）

這種長期的投資終於在海外市場得到認同，近年來的韓流現

[27] http://www.yonhapnews.co.kr/bulletin/2010/11/01/0200000000AKR20101101171400005.HTML

[28] http://article.joinsmsn.com/news/article/article.asp?total_id=5082511&cloc=olink|article|default

象，可看出拓展海外市場的成功。金英敏表示，過去幾年來，市
場沒落的速度比開發新商品的速度還要快，導致全球唱片公司面
臨危機。「日本唱片公司在這段期間疏於發掘新星，而他們又急
於尋找當下市場需要的明星，結果看上『少女時代』。我們因此
能夠與日本環球音樂（Universal Music Japan）順利簽約。」
（中央日報，2011.02.20）

3. 長期合約制度

對於SM的長期訓練系統也有持負面的看法。2010年12月，
韓國公平交易委員會（Fair Trade Commission）判定SM與藝人
或練習生所簽的合約是不公正的專屬藝人合約，結果，「簽約後
十三年」或「出道後十年」以上的合約期間，改為「出道後七
年」。李秀滿對旗下藝人簽署長期合約的韓國式培訓系統飽受詬
病發表看法，「那是因為他們不知道韓國式培訓系統是韓流全球
化的原動力。我們選拔有潛力的練習生，從小就對他們進行全方
位培訓，將他們培養成藝人，同時也非常重視練習生的正常教
育。美國與歐洲的經紀公司系統僅僅向已經具有實力的人才進行
投資，因此有其侷限性。已經走向全世界的韓國娛樂產業，不是
通過一次冒險的豪賭就能取得成功的。我們經由長期的計畫與投
資培養出明星，誰能否定？美國與歐洲也開始效仿韓國培訓系

統。」（朝鮮日報，2011.06.07[29]）

對於韓國式培訓系統，另外一種負面的看法是，刻意培養出來的偶像團體會有其極限。

偶像團體是刻意培養並生產的內容（藝人），壽命會比較短。「少女時代」或許無法長久活動。特定年齡層喜歡的形象有極限。如果「少女時代」的年紀增長，會如何？團員不再是少女，怎麼辦？她們一定會被年輕又漂亮的明星所取代。女性偶像團體更會如此。大眾對女性偶像團體有一定的需求，這就是最大的極限。另外一種極限是，如果其中一位團員肇事，以致形象受損，假如他是「麥可傑克森」，還可以捲土重來，但「少女時代」是文化商品，就不容易東山再起。只要是文化商品，而不是創作品，一旦失去作為商品的價值，就不容易捲土重來。

（李賢雨，2011.11.17）

[29]　http://news.chosun.com/site/data/html_dir/2011/06/07/2011060700125.html

　　若要超越這樣的極限，就要為博得各年齡層粉絲的喜愛而不斷努力。「少女時代」不僅受青少年粉絲的歡迎，也受成年粉絲的青睞，她們在不同年齡層都受到歡迎。她們上的電視節目並不侷限於流行音樂節目，也包含了中年、年長人士喜歡的連續劇與綜藝節目。

　　偶像團體上電視節目，參與各種演藝活動，不同於過去只是為了提高知名度的行銷宣傳活動，他們是長期投入演戲或綜藝節目，以延續偶像團體的生命（Lee, 2011）。

（三）製作階段（企劃、選拔、製作）

　　因為SM擁有一群多樣個性的練習生，所以SM的企劃內容相當多元，資源活用範圍也非常廣泛。例如按照目標對象（年齡、性別）、目標市場（地區）與企劃概念（音樂類型、風格、形象），可以選拔最適合的團員來組成新團體。而且SM大部分的團體都要進軍海外市場，所以選拔的時候也會加入在海外長期居留過的人或是外國人。

　　SM計畫新團體的時候，最重視的是「組合」的部分，團員們看起來似乎長得都差不多，但細看可以發現，每個團員之間的差異點比共同點還要多。舉「少女時代」來說，在這個團體裡面有團體形象的王牌（潤娥）、代表歌唱實力的主唱（太妍）、與

以清純可愛的形象提高團體好感度的老么（徐玄）等，一個團體
要散發出多樣的魅力，才能受到廣大歌迷的歡迎（Go Jaeyeol,
2011.03.18[30]）。

「Super Junior」原來擬定的活動策略是「聚散離合」。所
謂「聚散離合」策略是團員除了團體活動以外，按照自己的才藝
在各方面展開個人活動，或是按照專案計畫來把團員重組，展開
子團體活動，然後當他們要以「Super Junior」的名號出新專輯
的時候，再集合在一起活動的方式。所以「Super Junior」同時
擁有主持人、模特、演員、喜劇演員、DJ及歌手，像把粉絲的
喜好都放在一個團體裡面一樣。這種方式看起來與日本偶像團體
類似，但與日本最大不同的地方是「Super Junior」為了進軍中
國大陸市場，加入了中國籍的團員韓庚，並且為了提升他們與中
國大眾之間的親密度，另外組成「Super Junior M」[31] 這個子團
體。因為「Super Junior M」目標是成為中國大陸流行音樂市場

[30] http://poisontongue.sisain.co.kr/1761

[31] 「Super Junior M」的M是普通話英文mandarin的首字母縮寫，它也表示著
「Super Junior M」將以華語樂壇為舞台翱翔展翅的偉大抱負，當初其團員
也是以在中國獲得最高人氣的中國籍團員韓庚為主，在始源、東海、厲旭、
圭賢之外，還新加入了中國團員Henry與周覓，構成了七人組，但隨著韓庚
退團，加入了銀赫與晟敏，重新構成了八人組。

的巨星，所以他們在中國大陸積極展開各種宣傳與推廣活動，並與中國大陸當地的歌手們進行競爭。

　　從「Super Junior」的團員組成過程中可見全球化、本土化及本土全球化的形態。韓庚在2001年參加「2011 H.O.T China Audition」被選拔之後，在韓國透過SM的培訓系統學習韓文、唱歌、跳舞等，而韓國團員始源則於2004年在中國大陸留學半年，學習中國文化與語言。中國籍韓庚徹底利用韓國式培訓系統受訓，韓國人始源則進行了中國本土化的過程，因而使「Super Junior」同時受到韓、中粉絲的歡迎，這就是因為進行全球化與本土化而出現的本土全球化形態。「Super Junior」與「Super Junior M」簡直就是從全球化與本土化的概念培養出來，韓國與中國混種性的商品（Kim, 2007）。

　　「少女時代」女子偶像團體也如「Super Junior」，在「聚散離合」的策略下構成。「少女時代」的上一代「S.E.S」與「寶兒」只是為了推廣新專輯而參加各種活動與電視節目，但是目前「少女時代」正在跨越各種領域發揮個人才能，打造偶像價值的極大化（Lee, 2011）。

　　2010年日本NHK「Close-Up 現代」節目分析日本人喜歡韓國女子偶像團體的原因，分析結論是她們的歌曲不但具有中毒似的旋律與反覆的副歌，舞蹈也容易跟著跳，因此日本女生很喜歡

模仿她們（中央日報，2010.12.02[32]）。

　　探討目前SM能吸引全球粉絲的音樂製作方面祕訣（製作歌曲、編舞、打造形象），首先要認識SM的核心人物柳英振。他本身是1990年代舞者、歌手出身，從「H.O.T」開始到目前為止，他一直擔任SM所有團體的製作人兼專屬作曲家，「Super Junior」的暢銷歌曲〈Sorry Sorry〉、〈美人啊〉、〈Mr. Simple〉都是由他創作的歌曲。他的音樂很有個人特色，所以雖然是不同首歌曲，卻一聽就認得這些歌都是他寫的，因此一方面被批評「Super Junior」在音樂上一直沒有很大的變化，而另一方面也說他建立了「Super Junior」的獨特音樂風格。柳英振除了創作歌曲外，還參與編曲。其實SM從1997年推出「S.E.S」就開始尋求海外作曲者合作，SM的A&R組與音樂版權組負責從美國、英國、歐洲、澳洲等海外作曲者與音樂版權公司收集各種各樣的音樂，然而大部分的海外歌曲都會經過柳英振的編曲後，再推出到音樂市場，像「東方神起」的〈魔咒 Mirotic〉、「少女時代」的〈說出你願望〉等。雖然SM採用獨特又新鮮的音樂，但歐美的音樂直接放到亞洲市場，聽眾會覺得很陌生，所以透過

[32] http://article.joinsmsn.com/news/article/article.asp?total_id=4739747 &ctg=1502

柳英振的編曲過程，將陌生的旋律改為亞洲人能夠一起欣賞的歌，加上他也會考量其團體的特色來編曲，因此團體更能展現完美的演出。

這個工作做了十年以上，為了要把好的歌手，好的歌，好的詞結合在一起，SM持續在從事這項工作。

（金英敏，2011.08.24）

內容不停留在韓國風格上，而是追求全球化，因此他們接受Hip Hop、電子音樂、R&B等各種歐美音樂。如果只停留在模仿歐美的音樂，就不會有今天的成果。韓國三大經紀公司進而以東方文化的角度加以闡釋並內化。他們如此是為了提高內容的競爭力，達到國際水準。文化不可能勉強注入。業者本身付出努力，提高內容競爭力，因而自然擴散到國外。

（卞美英，2011.11.24）

目前SM偶像團體的影響力除了亞洲市場以外，在歐美市場的反應也很熱烈。SM從2010年9月「SMTOWN Live in L.A.」

開始感到歐美市場的反應，接著在2011年6月「SMTOWN Live in Paris」達到巔峰，因為SM用歐美資源來打造接近全球標準的音樂，所以歐美歌迷毫無反感地接受了SM音樂。

從李秀滿接受韓國媒體專訪內容可發現，SM早就在製作過程上採用匯流概念進行全球化。「我們早在十多年前就放棄了只在韓國發展的想法，執著於韓國音樂沒有任何意義。現在是混搭的時代，韓國飲食打進外國市場也要根據當地人的口味，與他們的飲食融為一體。如果要獲得世界市場的認可，音樂也要與當地音樂相結合。海外作曲家們把韓國人創作的音樂進行修改，使其符合各國的口味，我們也是把他們創作的歌曲進行多方修改。要摒棄固執才能生存。」（朝鮮日報，2011.06.07[33]）

至於編舞過程，SM有一群專屬的舞蹈老師（詳見表21），他們擔任舞蹈課程的教學兼編舞。SM也邀請海外知名編舞家參與編舞工作，Nick Bass、Devin Jamieson、Lyle Beniga、Nick Baga、Devon Perri、Rino Nakasone等，都是曾經參加過美國明星如賈斯汀、麥可傑克森、珍娜傑克森等人作品的編舞家。SM大部分會以合作方式進行編舞，首先海外編舞家會創作舞蹈動

[33] http://news.chosun.com/site/data/html_dir/2011/06/07/2011060700125.html

表21：SM主要歌曲的作曲與編舞人員

歌名	歌手	作曲	編舞
Mirotic	東方神起	丹麥	美國
Sorry Sorry	Super Junior	韓國	美國
說出你願望	少女時代	挪威	美籍日本人、韓國
Run Devil Run	少女時代	美國、英國、瑞典	美國
Hoot	少女時代	英國	美籍日本人、韓國
The Boys	少女時代	韓國、美國	美籍日本人、韓國
Hurricane Venus	寶兒	挪威	美國
Lucifer	SHINee	韓國、美國	美籍日本人、韓國
Ring Ding Dong	SHINee	韓國	美國
Chu~♥	f (x)	瑞典	美籍日本人、韓國

資料來源：本研究整理

作，然後SM編舞家再以群舞的方式編舞完成演出。SM創作的舞蹈特色，除了招牌舞蹈動作如「少女時代」的〈Gee〉橫向 8 字舞、〈說出你願望〉毽子舞、〈Run Devil Run〉跑步舞、〈Hoot〉射箭舞，「Super Junior」的〈Sorry Sorry〉手部動作等以外，還加上起承轉合的結構，以展現完美、高難度、整齊的群舞，從頭到尾都吸引歌迷。

有歌詞的音樂在使用不同語言的國家之間還是有語言障礙，但舞蹈是透過身體動作表達，所以沒有任何限制或障礙。因此無論亞洲、歐美、中東的海外粉絲，正在流行將模仿SM舞蹈演出的影片上傳至YouTube，他們也自行舉行模仿比賽，這樣的熱潮

表22：「少女時代」的形象變遷

階段	I	II	III
時間	2007-2008	2009-2010	2010-現在
主打歌	再次遇到的世界、少女時代（2007） Kissing You、Baby Baby（2008）	Gee、說出你的願望（2009） Oh!（2010）	Run Devil Run、Hoot（2010） Mr. Taxi、The Boys（2011）
形象	少女、清純、可愛、開朗	開朗、女人味、時髦、美腳	領袖風範、自信、性感、優雅

資料來源：本研究整理、Google圖片資料庫

就可以證明SM舞蹈演出的力量。

在造型方面，不同時期也有變化。以「少女時代」為例，來看SM如何打造形象吸引粉絲。「少女時代」出道初期以清純可愛開朗的形象吸引青少年，為了強調少女風格，她們上淡妝、手拿棒棒糖、穿白色連身裙。後來她們改成穿制服突出美腳的造型，並且以〈Gee〉、〈說出你願望〉、〈Oh!〉的招牌舞蹈大受歡迎之後，不但20～30歲以上的男性粉絲增加，女性粉絲也流行模仿「少女時代」的群舞。隨著「少女時代」成為女性嚮往的對象，她們漸漸以領袖風範、性感、自信來提高團體形象（詳見表22）。

（四）促銷推廣階段（宣傳、行銷等）

從媒體使用層面角度來看SM的促銷推廣過程，可分成傳統媒體與新媒體。如果沒有專輯宣傳活動，每個團員都在自己專長的領域藉由各種媒體管道露出，以維持或提高團體的好感度。但專輯發行之後，他們會以歌手的身分回歸，參加無線有線電視台音樂節目或綜藝節目，並展現高水準的現場演出。

另外，隨著海外粉絲的增加，社交網路服務的出現及智慧型手機的普及，SM更積極地使用新媒體。例如在發行新專輯的前幾天，SM會在YouTube首先公開預告片（teaser），讓粉絲充滿

期待,然後發行當天再公開MV完整版。SM會在Facebook陸續提供關於SM所屬藝人專輯、演唱會、活動行程等訊息,還會將「SMTOWN Live全球巡迴演唱會」的精彩影像、以及明星們出國回國時的機場面貌等上傳至網路。SM將YouTube與Facebook當作官方網站來經營,與全球粉絲維持更親密的關係。

迎接數位匯流時代的來臨,SM在促銷推廣過程中最大變化是,過去會先在傳統媒體公開MV、表演、新造型及各種消息,新媒體只是擔任輔助的角色,只作為一個提供服務的管道。然而現在一定會藉由新媒體先公開,接著才展開傳統媒體活動,亦即促銷推廣形式的順序反置。進軍海外市場時,新媒體策略發揮了更大的影響力,例如SM於2011年6月在從未去宣傳過的法國巴黎舉辦SMTOWN Live演唱會,也能夠吸引14,000名觀眾。

二、文化科技(Culture Technology)

SM雖然從事創意工作,但也為文化創造的系統化、教範化付出相當大的努力。我想SM在這方面已經擁有技術。

(金英敏,2011.08.24)

金英敏稱SM培訓系統為「CT」,是SM在十五年前所設計出來的藝人培訓系統,也是目前韓流的原動力。李秀滿視文化為

一種科技，一種比資訊科技更為複雜與細膩的技術。李秀滿表示：「在南非採集的鑽石原石，會在法國或瑞士等地精心加工，在紐約販賣。決定如何加工、以何種方式賣給哪類人，有如尋找原石那麼重要。如果原石未經過加工，就沒有商品價值，即使精心加工，若沒有廣大的市場就無法販售。這就是SM的『CT』，亦即文化科技。」

　　最早「CT」一詞是1994年韓國KAIST的Won Gwang Yeon教授在日本名古屋舉辦的「世界都市產業會議」首次提出。之後，2001年韓國金大中政府將「CT」列為下一世代成長產業項目。韓國政府所定義的「CT」，基本上是以數位技術或資訊科技（InformationTechnology）為基礎的概念，就是文化產業發展的核心技術。電影、遊戲、動畫等文化商品的創作、企劃、製作、加工、流通、消費等在每個文化產業價值鏈環節適用的技術，提升了文化商品的附加價值。「CT」這詞彙是當初韓國學界與政府為了推動文化內容與新科技的結合所產生的概念（Kim, 2009；韓國文化觀光政策研究院，2003）。

　　但是李秀滿所說的「CT」則是指製作娛樂商品的技術[34]，簡

[34] SBS "SBS Special" (2006.3.12).

單來說就是培訓「寶兒」、「Super Junior」、「少女時代」，把他們製作成娛樂商品的整個知識與經驗（Know-how）。透過在各國進行SM選秀活動來挖掘如未經琢磨寶石一般的新人，接著經過三～七年的培訓時間，讓他們具備歌唱、舞蹈、演戲、語言的能力，所以到目前為止，SM能夠一直打造出高水準的歌手。因此，SM所定義的「CT」不是在科技領域上所說的文化內容與技術結合的意思，而是比較接近人文學的意義。韓國知名廚師音樂秀《亂打》的製作人宋承桓曾經表示：「我所說的CT意思，並不是政府所說科技上的技術，而是電影、音樂、舞台劇製作人所擁有的人文學上的技術。因此，塑造明星的技術與商品價值是要從人文學角度來探討。」

追溯「科技」之原始定義源自希臘文，其含意為「系統化處理」（systematic treatment）。它有雙重意涵，一是對藝術的論述或締約（treatise）；一是對工業藝術的科學研究。由於引進英語體系時正值十七世紀工業革命之際，所以其含義就被限縮於應用到科學與工業的範疇。然而當代重新聚焦於文化，對科技的認知反而恢復了早期的哲思，顯然李秀滿掌握到科技真正的精髓。文化與科技原本是融合、相容的；透過科學家、工程師、藝術家三者相互合作，找到共同所追尋目標的新任務、新方法，設計出更具創造力的新活動，創造出新的物質與精神之價值（Hayward,

2013）。

　　如此，SM透過「CT」理論培養的歌手，再借由「韓流三階段」進行全球化。簡述此三階段如下：

　　1. 出口韓流文化商品的第一階段（exporting contents）：如「寶兒」跟「東方神起」，通過與當地公司或藝人合作。

　　2. 擴大市場的第二階段（local collaboration）：例如曾經推出的「吳建豪與安七炫」合作案。

　　3. 與當地公司成立合作公司，向當地人傳授SM「CT」的第三階段（localization & sharing）。

　　SM通過這三個階段，實現韓流本土化，分享其附加價值。李秀滿強調：「如今重要的是made by（生產者），而不是made in（原產地）。例如，韓流明星也有可能是中國人（made in China），但塑造明星的是SM的CT（made by SM）。」他也希望未來與更多的全球音樂業者分享並合作，如此進行的話，他相信透過「CT」，亞洲將出現全球明星（Dispatch, 2011.6.12[35]）。2006年他在「SBS Special」電視節目中表示：「如果將來韓

[35] http://www.dispatch.co.kr/news/detail.asp?idx=2256&category=2&subcategory=12

國、日本、中國一起成立一家合作公司，我們能獲得三分之一的收入。對4,500萬人口的韓國來講，相對於13億人口的中國與１億3,000萬人口的日本，我們的收入比重是最大。我希望在中國成立中國人經營的亞洲最佳經紀公司，當中國成為全球最大音樂市場的時候，我們可以創造出更多獲利，這是我的目標。」

三、全球化策略及網絡佈建

（一）SM的全球化策略

　　SM在韓國眾多娛樂公司中脫穎而出，持續進軍海外市場並且獲得成功。SM進軍海外市場的模式，成為韓國娛樂公司取經的對象，影響韓國音樂產業。為了分析SM全球化策略，首先要察看SM從早期到現在進軍海外市場的特徵與進行過程（詳見表23 A-B）。

　　SM進軍海外市場的第一步是從1997年「H.O.T」打入中國大陸市場開始。然而「H.O.T」在韓國受歡迎的歌曲，同樣受到中國大陸粉絲的青睞，所以這並不是以瞄準海外市場的策略打入中國大陸市場，SM正式進駐海外市場應該是從「S.E.S」進軍日本市場開始。當時，SM因為缺乏海外市場的經驗而跌跌撞撞，SM因此明白進軍海外市場時必須考慮如何克服語言障礙、慎選

工作伙伴、確保通路及調查市場等因素。「S.E.S」在日本市場所遇到的問題，到2001年「寶兒」出道時，都一一改善（Kim, 2011）。

　　SM經過日本市場調查，企劃推出一位瞄準青少年粉絲，具有完美舞蹈實力的少女歌手。在此一企劃之下，經過三年的訓練培養出來的就是「寶兒」。而且SM決定與日本AVEX攜手推出「寶兒」，AVEX是他們認為進軍日本最佳的工作伙伴。AVEX專門推出安室奈美惠與濱崎步等日本女性舞蹈歌手，在日本音樂市場擁有最大的通路，並且在集團內設有經紀部門，因此讓「寶兒」能夠順利進軍日本市場。這也影響「東方神起」日後進軍日本市場，他們同樣也透過本土化策略，成功地打進日本市場。

　　SM在日本推出「寶兒」與「東方神起」，在中華地區則推出「Super Junior」，並徹底進行本土化策略。「Super Junior」瞄準中國大陸市場，選拔引進中國成員，藉此提高市場的親密度。他們之所以能在中華地區獲得壓倒性的人氣，是因為他們與粉絲之間培養了深切的親密感。「Super Junior」就像其他中國歌手一樣，他們完全投入於中國的活動，如同投入國內的活動，並且成立子團體「Super Junior M」，以延長中國的活動期間。

　　至於「少女時代」的成功，從2010年各國粉絲在YouTube上傳他們模仿「少女時代」〈Gee〉與〈Oh!〉的影片中，就能體

表23A：SM韓國偶像團體進軍海外市場的歷程

團名	進軍時間	地區	特徵
H.O.T	1997	中國	▷進軍方式：原裝出口。 ▷主要經歷：韓流第一代。
S.E.S	1998	日本	▷進軍方式： 與日本當地經紀公司Sky Planning合作，但由於雙方的經驗不足，遇到困難，也不成功。
寶兒	2001	日本	▷進軍方式： ① 選拔當時，已有進軍日本市場的計畫，所以讓「寶兒」受過三年的日文、歌唱及舞蹈等的專門訓練，並在日本出道時故意不露出韓國籍身分。 ② SM、日本知名唱片公司AVEX以及電視節目製作公司吉本興業株式会社（Yoshimoto Kogyo Co., Ltd.）在日本共同成立SM Japan法人公司，積極支援「寶兒」。 ③ 發行公司：AVEX。 ▷主要經歷： ① 2002年3月，日本第一張專輯《Listen to my heart》首次登上日本Oricon排行榜冠軍。 ② 銷售紀錄：2002年《Listen to my heart》129萬張，2003年《Valenti》140萬張，2005年《Best of Soul》120萬張。 ③ 連續五張專輯獲得Oricon每週專輯排行榜冠軍。
東方神起	2004	日本	▷進軍方式： ① 在SM Japan與AVEX的強力支援之下進軍日本市場。 ② 2004年，以新人歌手身分開始參與各種綜藝節目演出。 ③ 發行公司：AVEX。 ▷主要經歷： ① 2008年1月，單曲《Purple Line》首次獲得Oricon每週排行榜冠軍。 ② 2012年3月，在海外歌手當中初次十個單曲第一名，創下了Oricon 四十五年來首次創舉。 ③ 2012日本巡迴演唱會「Tone」動員了55萬觀眾，創下了韓國歌手中的最高紀錄。

表23B：SM韓國偶像團體進軍海外市場的歷程

團名	進軍時間	地區	特徵
Super Junior	2006	中華地區	▷進軍方式： ① 瞄準中華市場，加入中國籍團員，也另外組成專門唱中文歌的子團體「Super Junior M」。 ② 在中國及台灣長期停留，參與當地電視劇或綜藝節目，提高親密度。 ▷主要經歷： 在台灣KKBOX的韓國音樂榜創下了連續100週冠軍的紀錄：〈美人啊〉63週、〈Mr. Simple〉37週。
少女時代	2010 2011	日本全球	▷進軍方式： ① 由於在SNS自然形成的知名度，使「少女時代」能夠快速進軍全球市場。 ② SM Japan、SM U.S.A.及Universal Music合作，執行全球策略。 ▷主要經歷： ① 2010年9月發行的第一張日文單曲《Genie》在2010年10月即已獲得日本唱片協會「金唱片」之認證。2010年10月，第二張單曲《Gee》首次登上日本Oricon每日排行榜冠軍。 ② 2011年6月，日本第一張專輯《Girls' Generation》銷售量高達100萬張，也獲得日本Oricon每週排行榜冠軍。 ③ 2011年10月，《The Boys》專輯通過iTunes等在全球同步發行，登上美國iTunes的全球音樂排行榜第79名以及日本iTunes排行榜冠軍。 ④ 參與美國知名脫口秀節目ABC電視台的「Live! with Kelly」以及CBS電視台的「The Late Show With David Letterman」演出。 ⑤ 2012年4月，子團體「太蒂徐 TaeTiSeo」的《Twinkle》專輯在美國iTunes專輯綜合榜獲得第四名。 ⑥「少女時代」的《The Boys》與「太蒂徐 TaeTiSeo」的《Twinkle》MV在YouTube公開四日播放數超過千萬。
SHINee	2011	日本	▷進軍方式： 將韓國暢銷歌翻唱日文，發行公司：EMI Japan。
EXO	2012	中國	▷進軍方式： 在韓國以韓國團員組成的「EXO-K」，在中國以中國團員組成的「EXO-M」同時出道，同一首歌曲「EXO-K」在韓國用韓文唱，「EXO-M」在中國用中文唱。

資料來源：本研究整理

會到「少女時代」在海外的人氣。由於「少女時代」透過社交網路已經擁有龐大的海外粉絲，所以她們不需要經過促銷活動，就能直接進軍海外市場。

較早進軍海外市場的「寶兒」不採取韓國風格，而是經過徹底的本土化過程，受到當地粉絲的歡迎。「東方神起」在進軍日本市場時，在韓國已經是頂尖的歌手，卻以新人的身分在日本出道。然而，「少女時代」在進軍日本市場時，在日本已經成為明星，她們在日本市場的成功，與其他歌手進軍海外市場的模式有所不同。

另外，「少女時代」採取在〈Genie〉、〈Run Devil Run〉、〈Mr. Taxi〉的歌詞裡使用韓語的策略，標榜她們是韓國歌手的作法，這與以往本土化策略有所區別。「寶兒」與「東方神起」，從進軍日本市場到在Oricon排行榜獲得冠軍，分別花了一年多及四年的時間；「少女時代」則在不到兩年的時間內，就在日本創下唱片銷售新紀錄。

此後，「少女時代」正式展開全球化策略。她們與環球音樂簽署全球發行合約以後，在2011年10月透過 iTunes全球同步發行第三張專輯《The Boys》，專輯收錄曾擔任麥可傑克森製作人，世界三大製作人之一泰迪萊利（Teddy Riley）歌曲，也包括了英語版本。《The Boys》在美國 iTunes登上全球音樂排行榜第79

名，在日本 iTunes獲得冠軍。接著11月在美國通過環球音樂旗下的Interscope Records公司，發行了《The Boys》的單曲銷售（maxi single）版本。Interscope Records公司擁有Lady Gaga、埃米納姆、黑眼豆豆等藝人。

「少女時代」同時上傳英、韓兩種版本的MV到YouTube，以滿足海外粉絲的需求。2012年1月，她們到美國五大脫口秀節目的ABC電視台「Live! with Kelly」以及CBS電視台「The Late Show With David Letterman」參加節目，藉此提高知名度。2012年4月，SM發表了以團員太妍、蒂芬妮及徐玄組成的子團體「太蒂徐 TaeTiSeo」的《Twinkle》專輯，並在美國 iTunes專輯綜合榜獲得第四名，讓「少女時代」持續創下新紀錄。

簡言之，SM偶像團體近年在海外大受歡迎得力於新媒體的影響、全球化的內容、以及歐美偶像團體的市場缺口。

第一，是新媒體的影響力。第二，目前全球沒有出名的偶像團體，我們卻開發偶像團體市場，這是相當好的機會。最後，我們旗下歌手所唱的歌曲當中，很多是歐洲作曲家所寫的歌。這些都是歐洲粉絲喜歡的歐洲作曲家所寫的歌，所以歐洲粉絲很容易就能接受。

（金英敏，2011.08.24）

就內容的強項而言，日本偶像團體早已消失，而美國目前沒有偶像團體。自從「超級男孩」（N'Sync）、「新好男孩」（Backstreet Boys）以後，就沒有出現任何偶像團體。所以，對歐美歌迷們而言，韓國偶像團體非常新鮮。在韓國，從「H.O.T」開始形成偶像團體市場，已經超過十五年。這段期間，SM累積了很多知識與經驗，他們知道如何能讓粉絲瘋狂。亞洲文化與歐美文化不一樣，以歐美文化的角度來看，韓國偶像團體非常稀奇，團員都穿同樣的衣服，跳同樣的舞蹈。

（李賢雨，2011.11.17）

SM最近打算透過新偶像團「EXO」，在中華地區進行更徹底的本土化策略。2012年3月，在韓國以韓國團員組成的「EXO-K」，在中國以中國團員組成的「EXO-M」同時出道。同一首歌曲「EXO-K」在韓國用韓文唱，「EXO-M」在中國用中文唱，金英敏表示「當地人用當地的語言唱歌，才能成為當地的主流。我們正在啟動這樣的系統。」如此，SM正在設立實現CT三階段策略的典範（Hankyoreh, 2012.01.02[36]）。

[36] http://www.hani.co.kr/arti/culture/music/512967.html

　　一家娛樂公司若只靠明星的人氣，擴大市場規模將會有所限制，所以金英敏建議「為了讓公司不斷成長，要改善產業生態來強化收益性。」他也表示「音樂產業是著作權被保護的產業，因此繼續成長的可能性很大，未來在全世界的著作權觀念會愈來愈強化，不會後退。如果中國的著作權改善的話，我們的營業額會增加10倍、20倍，中國市場的價值將無窮無盡地擴張起來。」（中央日報，2011.02.20[37]）金英敏更期待中國市場的潛力，「像中國不必經過有線電話市場便直接進入行動電話市場，中國音樂產業若也直接跳到數位音樂市場，中國將成為全世界最大市場。如果韓國的內容、日本的資本及中國的市場結合，亞洲能夠以音樂登上全世界第一。希望『EXO-K』與『EXO-M』能夠開拓這條路，這就是SM的夢想及目標。」（首爾新聞，2012. 04.03[38]）

　　李秀滿的看法也是如此，「我認為應在中國成為第一。在中國即將誕生超越好萊塢的巨大的娛樂市場。我們已在日本取得成功，現在正在攻克美國與歐洲市場，但最終目標是在中國的娛樂市場取得一席之地。我可以肯定地說，未來五年內亞洲第一將成

[37]　http://article.joinsmsn.com/news/article/article.asp?total_id=5082511&cloc=olink|article|default

[38]　http://www.seoul.co.kr/news/newsView.php?id=20120403009007

為世界第一。」（朝鮮日報，2011.06.07[39]）

　　進一步思考的是，未來為了在中國市場成功，台灣或日本會不會仿效SM的培訓系統推出競爭對手呢？娛樂新聞記者李賢雨對這個問題的看法是，從整個音樂產業發展的角度來看，形成競爭關係並不是威脅，反而能帶來提高內容品質的效果。透過彼此競爭與學習，漸漸提高偶像團體的水準，也會出現能吸引全球歌迷的明星。

　　　我認為亞洲會出現能夠與歐美文化競爭的對手。雖然無法全面改變全球文化的潮流，但我相信韓國、日本、台灣有足夠的潛力能製作優質的內容。為了讓亞洲冠軍成為全球冠軍，亞洲國家之間需要更多的交流與競爭。我相信，在十年內，台灣會出現第二個「Super Junior」，他們應該是比「Super Junior」更上一層的偶像團體。韓國也會出現比他們更上一層的偶像團體，跟他們競爭。亞洲各國音樂產業體系會有很大的改變。如同在韓國，競爭反倒成為成長的原動力，在亞洲國家間的競爭也會成為另一種成長

39　http://news.chosun.com/site/data/html_dir/2011/06/07/2011060700125.html

動力。

（李賢雨，2011.11.17）

（二）建立全球網絡，進軍海外市場

　　SM很早就用心建立內容製作與全球網絡的全球化策略。為了尋找好歌曲，SM不分國家找尋作曲家，對偶像團體而言，表演的視覺效果非常重要，SM因而與美國和日本專家共同合作。SM致力於提高內容品質，結果在海外市場也能擁有競爭力。另外，SM每年發行20多張專輯，每張專輯只要收錄 8 首歌，一年就需要160首歌，然而韓國的作曲家有限，即使是知名作曲家，也不見得每次都能寫出暢銷歌，因此他們擴大尋找歌曲的管道，以提高勝算。A&R組的Lee Sung Soo組長表示：「在一萬首歌中選一首，比在一百首歌中選一首成功的機率還要高。」（中央日報，2012.05.19[40]）目前為SM寫歌的作曲家共有500多名，其中海外作曲家有450多名。SM繼續蒐集他們的歌，每週蒐集到的歌多達100～200首，但其中真正發行的少之又少。SM也會在海外

[40] http://article.joinsmsn.com/news/article/article.asp?total_id=8226902&cloc=olink|article|default

舉辦作曲營，或者受邀參加此類營會（中央日報，2012.05.19）。
2011年6月，SM在法國巴黎Marriott Rive Gauch飯店，舉辦
「SMTOWN Writer & Publisher會議」，李秀滿、世界知名作曲
家泰迪萊利，以及50多位歐洲作曲家共襄盛舉，談論SM所追求
的音樂與韓流。SM打算透過「SMTOWN Live in Paris」演唱
會，讓當地作曲家親身體驗SM歌手們的音樂與表演，而且藉由
該會議也宣傳了SM所追求的音樂風格，他們期盼與當地作曲家
建立關係，日後能互相積極交流。2011年8月，為了幫2012年出
道的偶像團體「EXO」寫一首主打歌，SM在丹麥與挪威舉辦音
樂營，有50多位各國作曲家參與，在三～六天裡為「EXO」寫
歌。SM給他們看「EXO-K」與「EXO-M」，告訴他們SM想要
的企劃概念，並且給他們聽節拍，他們就可以自由創作（朝鮮日
報，2011.10.15[41]）。另外，2012年1月在中國北京，SM也邀請
了80多位中國作曲、作詞家舉辦會議。

　　為了海外的版權及通路，SM一開始與AVEX合作，後來還
與環球音樂、EMI合作（詳見表24）。「少女時代」藉由美國環
球音樂集團旗下的唱片公司──Lady Gaga、埃米納姆、黑眼豆

[41]　http://news.chosun.com/site/data/html_dir/2011/10/15/2011101500302.html

表24：SM海外授權現況（限韓國專輯）

合作公司	合約地區	合約範圍
AVEX Hongkong	亞洲地區 （泰國除外）	SHINee、寶兒、東方神起、f(x)、Super Junior
AVEX Taiwan	台灣	SHINee、寶兒、東方神起、f(x)、Super Junior
Universal	全世界 （泰國除外）	少女時代
Interscope Records	美國	少女時代
Media Asia Music	中國、香港、澳門	Super Junior
SM True	泰國	所有SM旗下藝人
AVEX	日本	寶兒、東方神起、f(x)、Super Junior
EMI Japan	日本	SHINee
Guangdong Sky Music	中國	所有SM旗下藝人

資料來源：本研究整理自SM Entertainment 2013年第三季報告

豆等所屬的Interscope Records，在2011年11月發行《The Boys》的單曲銷售版本。

內容要進軍海外市場，關鍵在於本土化與通路。例如，環球音樂與SONY在世界各地擁有密密麻麻的通路網絡，因此，他們所生產的音樂能同時在全球發行。

（卞美英，2011.11.24）

要進軍海外市場,就得鑽進既有的體系,所以成功的機率會比較低。SM一開始在日本自行宣傳,後來藉由AVEX來出口,這個策略奏效了,「寶兒」與「東方神起」因此就能成功。此後出道的偶像團體都藉由擁有全球通路的跨國唱片公司來進軍海外市場,「少女時代」與環球簽約,在亞洲幾個國家同步發行專輯。在韓國,會由經紀公司來管理一切,但在海外,跨國唱片公司會管理市場,所以跨國唱片公司的角色很重要。因此,韓國經紀公司改變策略,開始運用跨國唱片公司。SM好像是第一家與跨國唱片公司合作的經紀公司,他們與AVEX合作有助於SM的全球化。不過,現在我們不是出口韓國音樂,而是日本進口韓國音樂,現在環球會先主動找韓國經紀公司。因為日本歌手的成績不佳,所以,他們尋找已經預備好、可以立即推出市場的韓國歌手。

<div align="right">(李賢雨,2011.11.17)</div>

SM藉著與擁有全球網絡的發行公司積極合作,讓SM的音樂合乎當地情形,有效地發行,SM之所以能成功,是因為隨著唱片市場的沒落,發行公司尋找能立即販售的音樂。可見,關鍵在於預備好擁有市場競爭力的音樂。

「韓流」這個字眼是從中國開始的。大眾音樂的擴散不是
由政府主導，而是因為韓國市場有限，所以所有產業都必
須進軍海外市場。到2000年初，演藝成為大眾文化，從
2000年以後，它發展成為產業，被公認為文化產業，但因
為國內市場有限，所以業者發展它成為出口導向的產業，
在這樣的過程中，為了提高內容品質，業者付出很大的努
力。我們跟SM、YG、JYP從早期就開始合作，聽他們
說，是為了求生存，他們必須進軍海外市場。為此，內容
的品質最為重要。SM早期跟我們的合作並不頻繁，為了培
養內容產業，KOCCA曾經進行過擴大音樂多樣性的專
案，其中有殺手級內容（Killer Contents）支援事業。這
專案不分類型，支援具有競爭力的內容，其中一個對象就
是SM的「寶兒」。當時SM不是像現在這麼大的公司，而
是小公司，現在他們規模夠大，就可以自行製作宣傳。從
2009年開始，我們支援韓國內容產業進軍美國市場，SM在
美國首度舉辦演唱會時，我們只支援一點點的宣傳費用。
以為SM靠KOCCA或政府的支援與政策才有今日的成果，
是種誤會，他們是靠自己的求生力與競爭力來闖天下。

（卞美英，2011.11.24）

　　根據上述的SM全球化過程與KOCCA卞美英的說明，SM目前的成功實際上不是因為有韓國政府的大力支援與協助，而是藉由SM組織力量來獲得的成果。可見，韓國音樂內容產業的全球化不是韓國政府先推動的，而是SM的全球化經營策略影響韓國音樂產業體系的變化，也提升了韓國品牌的價值。

四、新媒體運作

　　全世界傳統音樂市場逐年萎縮，唱片公司與娛樂公司單靠銷售唱片是絕對無法生存的。縱使數位化之後，以PC為基礎下載影音與串流數位音樂市場逐漸成長，但每個國家的數位音樂市場發展速度與服務體系不同，進軍海外數位音樂市場並不容易。而且音樂生命週期愈來愈短，雖然已經與當地有實力的發行公司簽約，仍然需要音樂宣傳時間，也要投入可觀的行銷費用。

　　隨著iPhone與iTunes以及YouTube與Facebook等社交網路服務的出現，讓SM進軍海外市場時，能夠突破音樂市場上的障礙。新媒體的應用超越跨國的限制，對SM的全球化起了推波助瀾之效，也帶來極大的商業與文化附加收益。

　　比起科學技術，我們會先想IT產業帶來的改變是什麼，第一個是內容變成數位化，第二個是媒體的傳遞方法。所以我認

為新的商業模式是從這兩個脈絡延伸出來的，並不會因為IT產業的出現所以有遊戲，或者隨著IT產業的發展，我們做其他事業。重點是說，我認為內容的數位化與傳遞方式的改變是最重要的。

（金英敏，2011.08.24）

2006年我們新媒體部門的主要收入，是把日本歌手的音樂提供給韓國數位音樂網站的對內授權（License in）[也就是把國外音樂引進國內為新媒體部門的主要業務]。當時線上行銷（Online Marketing）的方式也只提供音樂檔與MV，並且透過與韓國的入口網站合作來節省廣告費用。然而，2007年與2008年「東方神起」在日本登上冠軍之後，逐漸產生數位音樂的綜合收益。接著2009年與2010年「少女時代」達到最高峰，對內授權事業模式就轉換成對外授權（License out），主要業務轉為把韓國音樂輸出到其他國家。目前也為了吸引歐美的歌迷，正在精緻化iTunes服務。

（Annie，2012.05.30）

2009年11月iPhone與各種智慧型手機在韓國推出之後，韓國

出現很多應用軟體製作公司與各種服務。SM於2010年3月與專門
研發 iPhone應用軟體的公司Neowiz合作，在韓國首次推出「少
女時代」的《Run Devil Run》專輯應用軟體，並且在全世界79
個國家同步上市。2012年3月，SM將「Super Junior」與「少女
時代」的音樂提供給行動內容製作公司Dooub所研發的行動遊戲
「Musician Shake」，如「Girls' Generation Shake」等都在亞洲
App Store受到歡迎，由此可以看出，SM為因應智慧型手機時
代，積極開拓新興收入來源（Fnnews, 2012.3.20[42]）。另外，透
過韓國最大的智慧型手機免費傳送簡訊服務Kakao Talk的「Plus
Friends」服務，讓全世界的粉絲隨時隨地都能收到SM旗下團體
的最新消息、MV及照片等，把它當作新的宣傳管道。[43] 此外，
隨著智慧型手機與無線網路的盛行，消費者收聽數位音樂更加方
便，音樂市場通路結構也從過去以唱片發行公司為主，發展成更
利於擁有內容的公司。於是SM、YG、JYP等韓國七家大型經紀
公司共同設立「KMP (Korean Music Power) Holdings」，在音
樂市場價值鏈中更佔優勢地位。

[42] http://www.fnnews.com/view?ra=Sent0901m_View&corp=fnnews&arcid=201
20320010015955000 9113&cDateYear=2012&cDateMonth=03&cDateDay=2
[43] 取自Annie專訪內容（2012.05.30）。

以前以唱片為主的時候，就需要與大型發行公司簽約。但
數位之後，經紀公司也能在全世界自己發行自己的音樂，
因此，我們主要的七家經紀公司決定一起設立「KMP
Holdings」。

（金英敏，2011.08.24）

KMP Holdings除了發行音樂以外，2012年4月與電信公司
KT一起推出標榜韓國 iTunes的數位音樂平台「Genie」。Genie
在音樂業界受到矚目的理由，是因為它採用像 iTunes一樣，每首
歌付費下載的方式，而不是「吃到飽」。他們正在透過Genie推
動市場結構的改革，改變目前對經紀公司不利的數位音樂市場結
構。

韓國數位音樂平台Genie目前開放全球48個國家使用，海外
平台介面為英文，特點是每首歌在下載前都可以試聽一分鐘，部
分歌曲還開放三次完整試聽，而為了讓每首歌曲有適合的價格，
每首歌下載收費都不盡相同，也有很多變化組合可供打包購買和
下載MP3檔。Genie的播放器可以播放手機內的MP3歌曲，因此
歌單可以組合試聽歌曲與原有的MP3歌曲，每個帳戶只能連接一
台裝置下載，購買歌曲後需要將MP3下載至手機儲存，下載後
的MP3可以用其他播放器播放歌曲。

　　SM為了關照到下載一張專輯的消費者權益，並執行與一般數位音樂服務網站差別化行銷，SM向 iTunes及Genie音樂平台獨家提供特別內容。例如「少女時代」的「太蒂徐 TaeTiSeo」，特別提供三個團員的拍立得照片、團員們親口介紹專輯的韓語、英語聲音檔等。[44] 另外，SM在2006年成為韓國經紀公司當中最先開設YouTube官方視頻的公司，並將它當作主要宣傳管道。

　　隨著數位化，內容成了數位檔案，而且傳遞方式也改變了，就是隨選隨取（on demand）。過去在中國的話，一定要透過中央電視台，然後日本NHK、韓國KBS、台灣GTV等，海外粉絲透過這些媒體才能看得到我們的藝人。但現在不是了，我們現在可以透過全球的網路媒體即時分享我們的內容，我們認為這樣的策略是很重要的，因此我們為了要適應這個變化，迅速利用YouTube來傳達我們現在的內容。

　　　　　　　　　　　　　　　　　　（金英敏，2011.08.24）

[44] 取自Annie專訪內容（2012.05.30）。

明顯的改變是宣傳工具的多元化。SNS等確實改變整個宣
傳方式，尤其YouTube提供韓國歌手在海外活動的平台。
以往，即使想要登上國際舞台，也沒有很多可以在海外宣
傳的管道。但現在，就算沒有出國，也有很多管道可以宣
傳。韓國各家經紀公司注重YouTube，應該不是為了韓國
粉絲，他們紛紛在YouTube上開設官方視頻、運用臉書
等SNS，應該是為了滿足海外粉絲的需求。比起十年前，
現在就有很多資料可以搜尋。例如，網際網路與YouTube
等，現在可以透過這些管道自然滿足流行領導者的需求，
因此能夠掀起韓國熱潮。文化是由流行領導者來主導的，
只要他們喜歡，大家都會跟著喜歡。以往，即使他們想推
薦一首歌，也沒有資料可以提供，但是現在只要連接在
YouTube上的歌就可以了。

（李賢雨，2011.11.17）

從受訪者的回應可知，全球媒體的出現帶來行銷與宣傳方式
上的變化，先用YouTube宣傳、iTunes Store銷售數位商品，等形
成粉絲團再進軍海外市場（Kim, 2010）。根據美國《華爾街日
報》（*WSJ*）2011年1月13日的特別報導，「少女時代能夠成功

在日本出道是因為透過YouTube獲得的宣傳效果」，報導稱：
「通過YouTube不需要花費宣傳費用，同時還能夠在出道前對市
場反應有所了解，韓國的經紀公司都在充分利用YouTube。」[45]

　　如果韓國的音樂要進軍海外市場，就要與海外經紀公司簽
約。音樂內容的生命週期很短，但若要把韓國音樂介紹給
海外粉絲，卻要花很長的時間與龐大的行銷費用。不過，
韓國是IT強國，業者積極運用SNS。SM雖從2010年開始
在國際舞台上受到矚目，但其實他們早在2006年便運
用SNS。靠著運用網路傳媒，他們能把在韓國發行的音樂
立即向全世界公開，而且好的內容會吸引很多人來看。另
外一點是，YouTube好像從去年開始提供字幕服務，靠字
幕服務，能夠改善語言的隔閡。我認為，韓國大型經紀公
司快速積極運用SNS，就是主要成功因素。

<div align="right">（卞美英，2011.11.24）</div>

[45] http://online.wsj.com/article/SB1000142405274870445820457607366314891 4264.html

　　YouTube是在全球多媒體平台中最強力的宣傳管道，也扮演加速全球化的角色。表25顯示2011年在YouTube上點閱韓國三大經紀公司所推播的K-POP音樂影片的全球前五大國家的百分比。但更重要的是，隨著YouTube與經紀公司分配版權與廣告收入，它成為新的收入來源。以前為了宣傳新歌，買廣告版面等需要支付很大的宣傳費用，然而，現在娛樂公司只要開設YouTube頻道，不但能做宣傳，同時還能產生獲利。

表25：2011年YouTube的K-POP點閱率全球前五大國家

SM			YG			JYP		
東方神起、Super Junior、少女時代			Big Bang、2NE1			Wonder Girls、2PM		
1	日本	23%	1	美國	16%	1	泰國	13%
2	台灣	9%	2	泰國	11%	2	美國	11%
3	泰國	9%	3	越南	10%	3	韓國	11%
4	美國	8%	4	韓國	9%	4	日本	10%
5	越南	7%	5	日本	8%	5	台灣	7%

資料來源：YouTube、韓國中央日報（2012.01.02 [46]）

[46]　http://article.joinsmsn.com/news/article/article.asp?total_id=7034831

早期開設YouTube視頻的動機只是為了公司需要全球化
的形象，並不是我們預測到YouTube的影響力，而後來
YouTube竟然成為SM的新收入來源與主要宣傳管道。對
我們來講，YouTube這新媒體最大魅力是，不但可以容易
地將影片分享給全世界網友，並且能透過YouTube創造
出的一套為版權人分配收入的體系，讓我們獲得足夠的廣
告收入。舉例來說，不只SM上傳的影片，第三者上傳的
影片，廣告收入也要與我們分享。

（Annie，2012.05.30）

關於我們的收入來源，主要是音樂市場，日本市場佔第一
位；第二是演唱會，收入來自中國；第三，從新媒體來，
YouTube按照影片的點播數來分配廣告收入。

（金英敏，2011.08.24）

目前雖然YouTube未公開廣告收入的分配率，但從「少女時
代」一旦公開影片，點播數就達到1,000萬次的紀錄來看，可
知SM從YouTube獲得的收入真不少。Google Korea表示，在
YouTube合作夥伴中收入排名前十名裡面包含SM（中央日報，

2011.01.16[47]）。

五、品牌全球化，進軍海外市場

　　SM試圖透過其品牌的全球化，讓旗下團體進軍海外市場。為了實現SM的品牌化，SM在世界各地舉辦「SMTOWN Live全球巡迴演唱會」，這是SM旗下的歌手與偶像團體同台表演的大型聯合演唱會，2008年開始首度在首爾、上海、曼谷等地舉行。接著，2010與2011年，SM在首爾、洛杉磯、上海、東京、巴黎、紐約等全球主要城市，舉行了第二屆全球巡迴演唱會。自從2012年5月開始，SM在美國、台灣、日本、韓國等地繼續進行了第三屆全球巡迴演唱會。

　　2010年的美國洛杉磯的演唱會，是K-POP全球化的重要轉捩點。以往「SMTOWN Live全球巡迴演唱會」大部分都在亞洲國家舉行，但從2010年美國洛杉磯演唱會開始，SMTOWN Live開始擴散到歐美城市。洛杉磯是美國與全球流行音樂的本營，因此K-POP超越亞洲站上全球舞台，在洛杉磯舉行的SMTOWN

[47]　http://article.joinsmsn.com/news/article/article.asp?total_id=4932759&cloc=olink|article|default

Live扮演重要指標角色。此外，SM選定巴黎為歐洲第一場演唱會地點，是因為考量巴黎是世人憧憬的歐洲文化中樞，有其象徵性（聯合新聞，2011.06.10 [48]）。

洛杉磯演唱會，SM還動員專機，投入龐大的費用。即使演唱會場地擁有15,000個座位，也很難辦一場演唱會就獲利。然而，SM之所以繼續做這樣的嘗試，是因為要把SM旗下的團體與韓國大眾文化的音樂，介紹給北美地區的娛樂產業。也就是說，為了讓SM品牌與旗下團體進軍北美市場而進行長期投資（東亞日報，2010.09.06[49]），並且要把SMTOWN Live當作持續宣傳SM音樂的管道以及新團體的跳板。

金英敏分析，「少女時代」之所以在日本能大受歡迎，是因為日本粉絲先藉由「寶兒」與「東方神起」開始對SM音樂感興趣，後來在YouTube上觀賞「少女時代」的影片，讓他們對SM音樂的需求有所滿足。粉絲們因為喜歡「東方神起」，而去看

[48] http://app.yonhapnews.co.kr/YNA/Basic/article/new_search/YIBW_show SearchArticle_New.aspx?searchpart=article&searchtext=%ea%b9%80%ec%98% 81%eb%af%bc%20SM%ed%83%80%ec%9a%b4&contents_id=AKR 20110610001200081

[49] http://sports.donga.com/3/all/20100905/30986544/3

SMTOWN Live，結果也喜歡上了「SHINee」與「f (x)」，後來還去看「SHINee」與「f (x)」的演唱會，如此，連鎖影響之下可以為其他團體增加收益，因此SM的品牌化極其重要，將來還會繼續在全球推動品牌化（聯合新聞，2011.09.05[50]）。

　　總計至2013年10月止，SMTOWN Live在 9 個國家12個城市，總共舉行了25場，累積觀眾人數多達85萬人（詳見表26）。

六、事業多元化及跨產業合作

　　從2000年開始，日漸茁壯的韓國演藝市場營業額已成長達到18兆韓元，小規模的娛樂公司之間的簽約合併，儼然已成為變身大企業的一個重要契機。不僅如此，唱片公司、經紀公司、電影公司等具備專業性質的公司，也相互合作投入演藝事業以擴大公司規模，服務項目也越趨綜合化。由原本的單一領域朝向多元的娛樂公司邁進，這樣的公司就是所謂的「匯流公司」（convergence company），讓經營藝人之經紀公司進一步成為直接產

[50] http://app.yonhapnews.co.kr/YNA/Basic/article/new_search/YIBW_showSearchArticle_New.aspx?searchpart=article&searchtext=K%ed%8c%9d%ec%9d%98+%ed%99%95ec%9e%a5&contents_id=AKR20110905072800005 資料來源：本研究整理。

表26：SMTOWN Live全球巡迴演唱會記錄

	地區	日期	地點	場次	票房
SMTOWN Live World Tour I	韓國首爾	2008.08.15	Olympic Main Stadium	1場	45,000
	中國上海	2008.09.13	Shanghai Stadium	1場	40,000
	泰國曼谷	2009.02.07	Rajamangala Stadium	1場	40,000
SMTOWN Live World Tour II	韓國首爾	2010.08.21	Olympic Main Stadium	1場	40,000
	美國洛杉磯	2010.09.04	StaplesCenter	1場	15,000
	中國上海	2010.09.11	Hongkou Stadium	1場	25,000
	日本東京	2011.01.25~26	National Yoyogi Stadium	2場	24,000
	法國巴黎	2011.06.10~11	Le Zenith de Paris	2場	14,000
	日本東京	2011.09.02~04	Tokyo Dome	3場	150,000
	美國紐約	2011.10.23	Madison Square Garden	1場	15,000
SMTOWN Live World Tour III	美國阿納海姆	2012.05.20	Honda Center	1場	12,000
	台灣新竹	2012.06.09	Hsinchu County Stadium	1場	30,000
	日本東京	2012.08. 04~05	Tokyo Dome	2場	100,000
	韓國首爾	2012.08.18	Olympic Main Stadium	1場	40,000
	印尼雅加達	2012.09.22	Gelora Bung Karno Stadium	1場	50,000
	新加坡	2012.11.23	The Float @ Marina Bay	1場	26,000
	泰國曼谷	2012.11.25	SCG Stadium	1場	23,000
	中國北京	2013.10.19	Bird Nest	1場	70,000
	日本東京	2013.10.26~27	Tokyo Dome	2場	100,000

出內容且使其流通的整合性公司（Lee, 2011），因為單獨靠藝人在電視台上節目、廣告、唱片，是無法視為長期及穩定的收益來源。

SM持續經營唱片與藝人經紀等主要事業的同時，也透過相關的子公司來擴張版圖，並使收益來源更加多元化，諸如從藝人與唱片衍生出來的發行業，二次創作物、肖像權事業，KTV事業，同時也包含經營know-how培訓制度的學院事業，甚至還有透過旅行業促銷之粉絲會、海外演唱會的旅行商品，結合韓流與旅遊的企劃。此外，首爾清潭洞也成立了一家裝飾佈滿「少女時代」與「Super Junior」照片的餐廳「SM Kraze一號店」，且持續積極計畫朝多家分店邁進。SM旗下藝人也以模特兒的姿態進入服飾產業。在京畿道烏山市的支持下，SM同時進行了建設事業「SMTOWN」，這項事業的成立是為了培養新世代韓流明星，打造了學習環境與住宿設施、表演場所。慶尚北道聞慶市也參與設立明星藝人與影像文化內容為主的「影像文化觀光綜合園區」主題樂園，提供SM旗下藝人與其所擁有的文化內容。

不僅如此，SM於2011年8月舉行了互動娛樂展覽會「SM Art Exhibition」，與其他全球化企業合作的第一個互動娛樂科技展。該展覽使用創新的尖端技術，如3D立體影院，能夠觀看影片中SM藝人的各項表演。這個展覽包含一個3D廳，可模擬SM

藝人真人大小的全景，人們可以體驗電影《駭客任務》中使用的360度攝影鏡頭。此次展覽以「SM Art Exhibition World Tour」為主題，在亞洲各國進行巡迴展覽。

　　SM也進行電視劇、電影、音樂劇的製作事業。2011年3月，SM與電視劇製作公司一同製作SBS電視劇《天堂牧場》，此劇由「東方神起」的最強昌珉與SM旗下的演員李姸熙共同擔綱演出。另外，改編自日本同名人氣漫畫的作品《花樣少男少女》，則是由SM獨立製作韓版，在2012年8月於SBS電視台播出，此劇由「SHINee」的珉豪與「f (x)」的雪莉擔任男女主角。SM不只透過電視劇的製作來擴大旗下藝人的活動範圍，也藉由置入性廣告、海外銷售版權與 DVD等附加銷售的版權來增加收益。

　　SM的電影製作則比電視劇更早起步。2007年SM推出了由「Super Junior」13名團員參與演出的《花美男事件簿》，旗下藝人全員演出的SM家族青春傳記電影《I AM: SMTOWN Live World Tour in Madison Square Garden》也在2012年5月正式上映。此部紀錄片電影主要場景是2011年10月在美國紐約麥迪遜花園廣場舉行的SMTOWN演唱會，拍攝對象是當時參與演出的32位SM藝人。日本、香港、新加坡、台灣等在《I AM》所賣出的電影票房收益已突破損益點，之後在韓國銷售的電影票房收益與

DVD版稅也有上升趨勢（Kukinews, 2012.06.15[51]）。此外，SM
與美國Robert Cort Productions、韓國CJ E&M共同製作舞蹈電影
《Make Your Move 3D》，由歌手寶兒與美國人氣舞蹈節目
「Dancing With The Star」冠軍出身的Derek Hough合演，舞蹈
編排也結合了日本太鼓街舞「COBU」和即興踢踏舞，是一部跨
界的舞蹈電影。香港以《鼓舞激情》為片名，於2013年10月上
映。

　　SM因為旗下藝人「Super Junior」的團員藝聲、銀赫、圭
賢，「少女時代」的團員太妍、珊妮、潔西卡、蒂芬妮，以及
「SHINee」的成員Onew、Key等，都已具有音樂劇演出的經驗
（詳見附錄四），因此也投入了音樂劇事業。SM以2012年底為
目標自行創作音樂劇，並且為此大舉招聘了有能力的音樂劇製作
人。

　　如此，SM事業的多元化類型出現了包含唱片製作、版權、
藝人經紀等相關領域，還有與餐飲業、電影製作等非相關領域之
間的混合特徵。此特徵是為進入新市場的新形態，並將「明星」

[51]　http://news.kukinews.com/article/view.asp?page=1&gCode=ent&arcid=13397
　　26228&cp=em

視為可變動的商品來分散其風險（Lee, 2009）。韓國弘益大學文化藝術管理學系教授Go Jung Min指出，「在過去，作品出口後所有的版權都屬於電視台，演員只有演出的費用，但海外市場擴大後，最近的經紀公司直接製作內容，可增加著作權及附加商品的收益。」匯流時代，產業之間的界限逐漸模糊，為了在變化快速的市場生存，產業之間需融合各自的優點，以克服產業的限制，擴張市場領域。

三星經濟研究所（2012）發表了〈K-POP的成功因素與企業的活用策略〉，報告內容提到K-POP的人氣上升造就了韓國商品在海外的知名度，遠比七年前多出了2.7倍。除此之外，三星經濟研究所針對世界主要50個國家進行調查後，發表了〈2011國家品牌排名報告〉，內容指出韓國在各國排名中比起前年上升了三位，來到第15名。以K-POP為中心的韓流，對於國家形象的改善可視為一大貢獻，因此專家們建議要往海外發展的企業可積極與K-POP明星做結合，企業在進入新興市場時可將韓流粉絲視為商機。

以實際的例子來看，SM在2010年12月與韓國知名服裝公司ELAND的SPA（結合設計、生產、物流、銷售的製作公司所負責的服飾專賣店）品牌「SPAO」設立了合作公司ALEL（Any Location Every Look）。「SPAO」是以「Super Junior」與「少

女時代」直接設計的商品，利用藝人形象的插圖與圖畫製成商品，創造出新興明星商品的市場。透過像這樣的合作，ELAND在海外發展時會以SM旗下藝人當模特兒，不但可以迅速打開品牌知名度，SM旗下藝人也可以透過這個方式展現自我魅力，獲得更多粉絲的支持。兩家公司的合作也創造了不同行業間的雙贏企業模式（朝鮮日報，2011.02.26[52]）。

2011年7月，SM與韓國觀光公社共同合作，為娛樂產業與觀光產業發展和海外發展共享了合作資訊，為創造出觀光與韓流的綜合效應，簽訂了合作備忘錄（MOU）。金英敏指出，「這次簽訂的備忘錄，不僅是K-POP，更可稱為『K—文化（K-Culture）』，是流行、觀光、音樂等多種相關事業共同研究合作與互助，非常值得期待。」

「少女時代」在2012年與韓國的一家香水業者合作，以「少女時代」的名字推出香水，此商品的形象依照「少女時代」來宣傳，並在香水的發源地法國進行銷售，是以K-POP的力量帶動產品輸出的一個很好的例子。

此外，智慧型手機、智慧型TV等新裝置日漸普及，開發與

[52]　http://biz.chosun.com/site/data/html_dir/2011/02/25/2011022501458.html

新裝置相關的內容非常重要，因此製造業與娛樂間的結合也漸漸展開。舉例來說，SM與《阿凡達》製作公司和三星電子合作，製作旗下藝人的3D MV與SMTOWN演唱會影片，這個專案是為了推出三星電子的3D TV而運作的行銷專案。藉由知名度很高的寶兒、少女時代等的明星內容，再加上《阿凡達》製作人員的優秀技術力，呈現三星電子的3D TV優點以吸引消費者。擁有新科技的三星為了展現他們新商品的影音功能與視覺效果，需要能夠搭配的內容，而SM雖擁有外表姣好、演出能力優秀的藝人，但為了因應新科技環境，需要大筆製作費用，因此有賴外力資助。如此一來，藉由雙方合作可以各取所需，因為品質優秀的娛樂內容，最適合用來讓消費者體驗新科技，並滿足視覺與聽覺上的需求；對SM來說，與三星等大企業合作，不但能夠製作品質優秀的內容，而且可以按照大企業的全球化策略，一起進軍海外市場。

七、小結

成立於1995年的SM，目前不但擁有90多個旗下藝人、240個員工、20多家子公司與分公司，而且是資金增加200倍以上，從４萬５千美元增加到938萬美元的大型娛樂公司。SM在韓國業界為第一名，也是將K-POP熱潮從亞洲地區推展到歐美地區的指

標性公司。

從本章分析可見，SM的全球化成功原因有五個因素：人力資源的縱效作用、製作過程與全球化策略的系統化、優先投資內容、敏銳的市場反應、以及整合（匯流）能力。

第一，從人力資源面觀察，創辦人李秀滿與現任代表金英敏之間的互補作用增加了公司的發展能耐。李秀滿具有遠見、洞察力及推動力，積極接受先進系統而內化，同時建立全球網絡。金英敏則對全球第二的日本市場有豐富的經驗，而且他早期曾經營網路服務公司，累積了豐富的新媒體知識與經驗，因此兩個人的能力符合匯流時代所帶來的市場變化，讓SM能夠踏上高峰。此外，SM內部組織的分工化與專業化，也大大提升他們的市場反應力。

第二，SM透過製作過程與全球化策略的系統化，不但能夠持續確保人力資源（藝人、創作人），不斷推出受歡迎的偶像團體，也能快速回應市場的變化與需求。因為韓國音樂產業比起日本、中國、美國，受限於至今仍無法突破的資本與市場規模的兩大困難。然而，SM擁有標準作業流程（SOP, Standard Operation Procedure）的優勢，與其他國家或公司合作時，還能獲得二分之一的收入。

第三，隨著匯流時代來臨，內容本身變得更重要了。因為消

費者在任何裝置或平台要隨時隨地享受內容，所以裝置與平台公司為了吸引消費者，一定要確保更多的內容，近來這些公司之間競爭愈來愈激烈，甚至還會選擇與內容製作公司合併。在內容製作公司優勢的情況下，擁有優質與全球性內容的公司競爭力更強。SM建立「CT理論」的原因也是因為他們早就認知擁有優質的內容，在任何地方或情況下都能受到歡迎，所以堅持這樣的信念，充實最基本的投資。否則，雖然有好的行銷策略、且使用新媒體，若內容品質差，市場必然仍無反應。

第四，敏銳的市場反應。雖然數位化打擊整個音樂產業，但SM十分擅於使用新媒體的優點逆轉危機，成為在數位時代的受惠者。SM將新媒體當作主要的宣傳管道，把旗下藝人的各種內容推廣到全世界，也積極研發數位內容與3D技術，導入雲端系統，經營數位音樂平台等，以適應數位環境的變化，為未來做準備。

第五，整合（匯流）能力。在內容、製作、行銷、宣傳及事業整個階段上都可發現SM的整合能力。因為SM所推出的商品或藝人基本上都追求全球化，也要突破音樂市場的界限，所以SM從企劃階段就開始考慮全球化。例如，在團體內加入外國人，結合東方與西方音樂元素，也讓海外創作人員參與製作過程以提高內容品質，讓海外歌迷滿意SM所推出的內容（音樂、舞蹈、視

覺造型、演出等）。而且，SM使用與跨國媒體、跨國公司合作來加速全球化，並採用一源多用（OSMU, One Source Multi-Use）方式來進行事業的多元化及跨產業合作，以開拓收入來源，達到提升旗下藝人附加價值的目的。

第五章
台灣、韓國與中國大陸
三地流行音樂發展比較

袁永興

以台灣、韓國與中國大陸三地的流行音樂發展來看，其實最早成熟也具規模化的是台灣。台灣在1957年有了胡德夫、李雙澤等人提出「唱自己的歌」，並且迅速發展出「校園民歌」運動，到1980年本土唱片公司如滾石唱片和飛碟唱片的成立，加上原有的海山、歌林唱片等公司，在時間軸上的發展遠遠先進於當時才結束文革的中國大陸，和依舊處於流行樂發展尚不明朗化的韓國市場。

然而這個世紀初開始，韓國從教育、觀光、文化等各種強力資源的挹注下，包括對經紀、版權、法務的嚴格規範，結合政府與大財團投資的概念，先從戲劇創出一片天後再延伸至流行音樂，期間並同時強化網路基礎建置，與影視、動漫、電玩、廣告等周邊發展做異業結盟或跨界媒合，從2008年積極開拓韓國以外的地區做規模經濟市場發展，短短幾年便創造出驚人的利潤回收，而且「音樂領土」遠至歐洲、南美等地，充分使用包括整合YouTube、Twitter、Facebook等社群網站和新媒體資源是一重要原因，「一條龍」式的自上游創作端起，便同時完成企劃、包裝、行銷、通路等中後端的構思與發想內容，以快速時尚的理念成功整合。完成流行音樂需要短期間製造、大量被聽見、學習、跟隨、模仿、複製（如歌迷自製諧擬影片上傳）、再傳播，讓短短一首五分鐘以內的流行歌曲，可以隨影像傳輸到世界各地，讓

5,000萬人國家唱的韓語歌曲成為全球市場關注的對象。

　　根據隸屬於韓國文化體育觀光部的資料分析指出，擁有少女時代、東方神起、Super Junior、EXO等藝人的韓國娛樂經紀公司SM Entertainment，在2012年的海外出口量達到1,000億韓元。SM在2010年的海外出口量為423億韓元、2011年為480億韓元，2012年竟有突破兩倍以上的成長，這跟大量的海外演唱收益應該有很大的關係。而旗下擁有PSY、Big Bang、2NE1等的YG Entertainment，在2011年的海外出口量為318億韓元，2012年為534億韓元，增加了約200億韓元，同樣收益於巡迴表演的場次增加。至於第三大經紀公司，擁有2PM、Wonder Girls、miss A等藝人的JYP Entertainment在2012年的海外出口量則是從2011年的28億韓元減少了13億韓元，僅剩15億韓元。附帶一提的是，擁有多家電視台及傳媒頻道的CJ E＆M集團，在音樂產業的2012年海外出口量則為158億韓元，比起2011年增加了4.5倍。

　　然而韓國音樂界的三大經紀公司SM、YG、JYP發展事業多角經營，並不僅限於音樂相關事業。除了周邊商品的質量提高進一步販賣之外，像是SM就在2008年開始經營KTV多媒體娛樂空間，並且進行新人的甄選活動，還收購了經營夏威夷路線的旅行社，以旅行和觀光事業相配合，並在美國開設韓流複合式的娛樂空間。YG則是將重心擺在製作音樂與發展多角經營外，還進軍

時尚圈、投資化妝品品牌、設立4D相關投資供應公司NIK
（Next Interactive K, Limited）與3D動畫公司。SM則是更積極
與藝人簽約，並且合併了Woollim Entertainment廠牌，打出旗下
版圖的各種差異化。

　　再來是中國大陸流行音樂發展。儘管至今中國大陸流行音樂
的市場對大多數人來說依舊是台港流行音樂的殖民地，所有近
三十多年來的中國內地流行歌曲幾乎都是跟著台灣與香港的音樂
發展走，但是因為版權、集管團體與法務等機制和觀念建立得
晚，台灣創作者甚少能從中獲得實質利潤，除了歌手登陸演唱，
近年來數位下載營收稍有起色之外，實體CD的利潤幾乎蒸散，
剩下的只有商演與專場的演唱會才有可能獲得經濟上的回報。因
此，中國大陸在經濟好轉後呈現的「娛樂聚財」技術，便從這個
13億人口的市場供應的巨大分母數，從傳統的電視選秀上開始經
營，2004年湖南衛視引發的第一波「手機簡訊投票」創造出的巨
大迴響，捧紅李宇春、張靚穎等一票新聲代，本來大陸自製自產
的歌星就要起步（儘管唱著的多半還是港台流行歌曲），卻讓總
是擔心「凡過熱必禁止」的廣電總局硬是下了熄火令，免得讓廣
大投票的歌迷粉絲發現「投票」所帶來可能的後遺症（有一說是
催生民主自由的快手）。

　　儘管在2005到2011年間還是偶有上海東方衛視或湖南衛視

等電視台辦著各式名稱不同的選秀比賽，但是一直到2012年浙江衛視購買海外版權製播的「中國好聲音」，搭配著微博推波助瀾的社群討論行銷成功，不但話題、口碑、新鮮感與人氣大增，收視率激揚，還把向來總是娛樂常勝軍的湖南衛視的氣勢打下，最可觀的是「冠名贊助」的廠商，把廣告贊助費一舉拉高到人民幣從「千萬」到「億」起跳，整個大陸流行音樂市場在2012年這波選秀賽事中，躍起的不單是歌唱娛樂的經濟價值高度，還透露出社群網站的影響力、智慧型手機即時分享的爆發力、和整體環境在新世代的心目中對於流行歌曲高度的生活依存與仰賴，是文化與經濟、創意與音樂、生活與娛樂，架構在數位年代最極致的扣環。

2013年起，不甘示弱的湖南衛視也引進國外電視版權，製播「我是歌手」，再創一波中古歌手回鍋熱唱的風潮，下半年「中國好聲音二」在加入張惠妹抬高聲勢之後，這個流行歌曲市場幾乎把所有元素用完，混搭老中青與新世代、明星評審、大編制視訊與攝影團隊、高規格燈光與LED銀幕、演唱會大腕級樂師與音樂總監等元素，展顯再多的預算都不怕高，尤其2013年央視春晚都能把世界一級歌星席琳狄翁（Celine Dion）請得動了，顯然接下來中國大陸的流行歌曲市場開始要大量跟國際藝人接觸（2013年前往中國開唱的西洋藝人與樂團是歷年來密度最高、日

表27：2012年台灣藝人中國演唱會票房收入

五月天	5.5億人民幣	台幣27.7億元	平均一場8,900萬台幣
王力宏	2.9億人民幣	台幣14.6億元	平均一場6,600萬台幣
張惠妹	2.7億人民幣	台幣13.7億元	平均一場4,400萬台幣
蕭敬騰	7,100萬人民幣	台幣3億5,500萬元	平均一場2,200萬台幣
蔡依林	6,300萬人民幣	台幣3億1,400萬元	平均一場2,600萬台幣
蘇打綠	5,900萬人民幣	台幣2億9,500萬元	平均一場2,100萬台幣

資料來源：2012中國演藝票房排行榜，http://ici.szu.edu.cn/news_view.asp?id=2156

本Summer Sonic音樂節甚至首度延伸到上海舉辦）。

　　港台流行歌曲的傳唱度在如此密集的近幾年內反覆使用，讓央視宣布2014年製播比賽完全以原創詞曲為主的「中國好歌曲」節目，意在鼓勵詞曲創作人端的產業上游思考浮現，而這另外的意義在於，台港的創作能量是否開始不再佔有高度優勢，值得持續觀察。

　　從台灣文化部影視及流行音樂局（2012）推動流行音樂專案辦公室蒐集整合的資料中顯示，在電視歌唱節目的製作預算上，台灣、中國大陸、韓國與日本的成本結構出現非常懸殊的落差。

　　另外一份資料則是從2012年中國大陸的演唱會收入來分析。中國國際演藝產業交易中心與深圳大學文化產業研究院聯合

推出的「2012中國演藝票房排行榜」在2013年5月揭曉，這是中國內地首次做的演藝票房排行榜調查，「張學友1/2世紀演唱會」憑藉6億票房榮登流行音樂類冠軍寶座。

中國演藝票房排行榜將評選標準定位於最直觀的數據：票房。中國國際演藝產業交易中心與深圳大學文化產業研究院，調查了全中國60多個一至二線城市的5,000多場演出，針對流行音樂、古典音樂、話劇、導演、音樂劇、舞蹈和兒童劇等總共七個類別，從大麥網、聚橙、永樂和中演等20家票務系統進行數據搜集與統計。表28的排行榜顯示，在流行音樂票房前十名裡毫無疑問的被台港歌手壟斷，張學友、五月天、陳奕迅、王力宏、張惠妹、王菲均票房過億。從榜單上可看出：張學友憑藉 6 億票房奪冠，五月天和陳奕迅則分別以5.54億和5.36億緊隨在後，從這一份資料上也可得知大致和中國電影在內地的賣座大片平行。張學友的 6 億票房只包括了2012年的30幾場演唱會，如果是在2011年的全年108場統計，總票房超過黃渤主演的電影《泰囧》。五月天「諾亞方舟」從2011年就開始展開，直到2013年9月才結束台港陸的部分（2014年繼續航行日、韓、美、英、歐等10場），照這個榜單的數據估計下來，應該不會低於 7 億人民幣。而僅從表28所列數據的單場票房，陳奕迅2012年共有24場，平均每一場票房11,166萬台幣，比張學友單場平均票房還高出2,780萬台

表28：2012年演藝票房排行榜調查

排名	項目	場次	2012年總票房 (萬元 / 人民幣)	2012年總票房 (萬元 / 新台幣)	單場票房 (萬元 / 人民幣)	單場票房 (萬元 / 新台幣)
1	2012張學友1/2世紀演唱會	36	60,380	301,900	1,677	8,386
2	五月天2012諾亞方舟世界巡迴演唱會	31	55,400	277,000	1,787	8,935
3	陳奕迅2012 DUO巡迴演唱會	24	53,600	268,000	2,233	11,166
4	王力宏2012Music Man II火力全開世界巡迴演唱會	22	29,300	146,500	1,331	6,659
5	2012張惠妹 AMeiZing 世界巡迴演唱會	31	27,450	137,250	885	4,427
6	2012王菲巡迴演唱會	12	22,595	112,975	1,882	9,414
7	2012滾石30周年演唱會	8	19,235	96,175	2,404	12,021
8	有一種精神叫蕭敬騰2012世界巡迴演唱會	16	7,100	35,500	443	2,218
9	2012蔡依林Myself世界巡迴演唱會	12	6,280	31,400	523	2,616
10	2012蘇打綠當我們一起走過巡迴演唱會	14	5,900	29,500	421	2,107

資料來源：中國國際演藝產業交易中心、深圳大學文化產業研究院聯合推出，2013.5.28

幣，算是個人最高。「滾石30」（其實應該已經唱到滾石32，因為是自2011年唱起）雖然只有 8 場，但是單場平均票房高達12,021萬台幣，王菲2012年初起共有12場，單場平均可達9,414萬台幣，五月天單場平均為8,935萬台幣。從榜單看，除王菲外全部是港台歌手，王菲可能還有一半要算到香港歌手，內地歌手楊坤、鳳凰傳奇、以及號稱商演價第一名的李宇春，都在十名外。

另外，場次多，成本攤提便能讓成本下降，因此單場利潤也會逐漸拉高，這個效果在五月天、陳奕迅上看得最清楚。表29為2013年11月發布，2013年上半年的流行音樂票房排行，是同一單位所調查的資料。

前十名中，五月天、周杰倫、羅志祥包辦了前三名，其他像蔡琴則是在第六名，韓國歌手有Super Junior M與G-Dragon（權志龍，Big Bang主唱），香港僅有譚詠麟入榜，內地歌手則是汪峰和「中國好聲音」的歌手們。雖然公布後，五月天演唱會的主辦方跳出來表明少算了5,000萬人民幣，並且質疑羅志祥灌水多了1,000萬人民幣的營收，儘管如此，前十名的排行依舊不變，而且總產值應該比榜單上還要更高。

由此可知，中國大陸主要的市場，依舊是內需導向，這點跟日本類似，畢竟光是能服務好以「億人口」為計量的地區，就足

表29：2013年上半年流行音樂演藝票房排行

排名	項目	場次	截至2013年6月票房（萬元／人民幣）
1	2013五月天諾亞方舟─明日重生演唱會	18	15,293
2	周杰倫2013摩天倫世界巡迴演唱會	8	8,112
3	2013羅志祥舞極限世界巡迴演唱會	15	6,896
4	權志龍2013世界巡迴演唱會	8	5,254
5	2013汪峰存在全國巡演	8	3,374
6	蔡琴2013新不了情演唱會	9	3,234
7	2013 Super Junior M Fans Party Break Down	9	3,124
8	譚詠麟2013再度感動演唱會	5	3,107
9	莎拉布萊曼追夢2013世界巡演	6	2,898
10	2013中國好聲音全國巡演	6	2,531

以用規模經濟市場的思維來延續，而台灣向來高度的連動，無論文化上、思想上、經濟上對中國大陸的影響，尤其是八〇後世代更為明顯。而韓國的流行音樂政策與經濟策略顯然野心更大，不單著眼在韓國境內與全亞洲區，有計畫性的將各式音樂活動或頒獎典禮移師泰國曼谷或香港舉辦就看得出強烈企圖心，去年PSY所引發的熱潮更是橫掃全球市場，讓整個K-POP音樂成了國際流行樂界的風向指標之一，如今韓國流行音樂市場的版圖已經涵蓋到歐洲、澳洲、甚至是南美。

　　比較華語和韓語流行歌曲目前的市場策略，華語流行歌曲近年在視覺包裝與視效技術上有大幅度的進步。以2013年來說，周華健和張大春合作的〈潑墨〉、蘇打綠樂團的〈故事〉，都經由導演陳奕仁和仙草影像公司合作創造出東方美學與歌曲視聽精彩的創意結合；五月天的〈入陣曲〉與陳綺貞的〈流浪者之歌〉和李宗盛的〈山丘〉，則在歌中巧妙結合社會、文化與生命思索的議題，這些較一般流行歌曲被定位在「娛樂」功能上更多了些人文素養與關懷的表現，能夠拉高華語音樂在視野上的深度與生命厚度。韓國流行歌曲的輸出則完全走進以英語思考為主要的系統，因此多半在MV上便會加拍英語版，作品畫面呈現上、歌手的妝髮與鏡頭裡的美術運用一定非常到位，動作精心設計並且易於模仿學習，歌曲設計必留大合跳或大合唱的梗，成為日後演唱會時歌手帶動唱中與歌迷進行肢體默契的共同演出，等到演唱會現場，整齊劃一的動作儼然類似宗教儀式的進行，裝扮上的模仿和手持螢光棒吶喊已經不能滿足歌迷。

　　最後來看台灣的現況。實體銷售已經無法為唱片公司賺取更多利潤，隨著Spotify的進入台灣、加上台灣原本的KKBOX和蘋果公司 iTunes，數位下載已經漸漸成為台灣唱片公司的獲利來源，也因為版權管理集團扮演的角色重要，加上法務、財管、經紀人才的缺乏，台灣流行音樂在人才上的斷鏈問題顯然不單只是

上游的創作製作端，連A&R人才也出現斷層。加上唱片公司還未抓到新媒體與社群網站經營的新形態的行銷整合方式，傳統的電視廣播下廣告預算又長期被價格綁定，造成行銷宣傳費用無法降低成本，因此目前最大的經濟利潤除了KTV這塊之外，剩下的就只有透過小型演唱（Live House）與音樂演唱會才有可能獲取較大利潤。

然而台灣又苦於沒有與流行音樂銜接的產業，無論燈光、舞台設計、視訊、美術等種種與現場演出相關所需的人力都處於青黃不接的狀態，文化部流行音樂專案辦公室雖然努力奔走推動，提出於大學院校成立流行音樂相關系所，或是在未來成立流行音樂學校的可能，但都必須和教育部做跨部會討論（如師資門檻、師額生額等）。隨著時間過去，音樂市場環境變化快速，技術上與時俱進的節奏已較以往加快許多，2016年台灣南北兩大流行音樂中心的陸續建造完成後，是否台灣流行音樂人才培育已經上軌道，無論如何都將是一項艱鉅的任務。因此，台灣的流行歌曲應該朝國際市場的板塊思維、以全球市場的寬度經營，在K-POP之外提供給全世界的歌迷樂迷一個新的音樂選項，無論是華語、台語、客語或原住民語演唱，將「音樂」的本身視作一種語言的表達，充分運用新媒體的傳播力量，特別是對這個世紀才出生、從小便接觸高速網路與使用智慧型手機的世代，他們聽音樂與接受

音樂的方式或許跟上個世紀不一樣，但是對於音符裡的美好和感

動卻是可以理解與銜接。

（本文作者為資深樂評人、文化部影視及流行音樂產業局「流行

音樂專案辦公室」計畫主持人。）

第六章
台灣流行音樂產業
發展之省思

　　本書以韓國SM娛樂公司作為個案研究對象，探討SM在數位匯流時代，處於非法下載猖獗、智慧財產屢受侵害，又逢音樂產業面臨市場規模急速萎縮的困境之際，如何創新實踐音樂產業的全球化。SM的成功來自一連串的創新，包括選材並長期培育人才、精心設計內容、有效應用新媒介行銷全球、以及跨產業整合，以致將音樂產業的危機化成了轉機。本章第一節總結SM的成功因素，第二節反思台灣音樂產業的發展潛力，期許台灣能以新思維跨界、跨部會、跨產業相互合作，積極為台灣流行音樂產業開展新頁。

一、SM的成功因素

（一）投資內容研發

　　SM在音樂產業市場低迷的情況下，不再停滯於製作單張專輯的模式，而是透過多樣管道，逐漸擴張市場版圖，開拓新的收入來源，創造多元價值。為了突破音樂產業的高風險及韓國內需市場的限制，也為了因應媒體環境急速的變化，SM採取特殊的培訓系統，發掘有潛力的人才，並長期投入專業人力與資金，培養多才多藝的藝人。而且以「聚散離合」的策略，將具有不同魅力或才能的團員組成團體，讓他們在不同媒體頻道或才藝領域分別展現自己的專長。至於海外市場，SM認為語言溝通是最重要

的工具，為了更提高SM團員與海外粉絲的親密度，並維持長期的關係，SM除了提供外語課程，同時從不同國籍尋找優秀的人才。

在內容製作方面，SM藉由與海外作曲家與編舞家的合作，提升內容的品質，例如除韓國作詞與編曲外，有來自美國、英國、丹麥、挪威、瑞典的作曲家，另外也有美籍日本人來參與編舞。也因為在內容（音樂、演出等）注入東西洋的風格元素，讓亞洲或歐美的觀眾容易接受SM的音樂。

匯流時代雖然流通管道增加，內容的擴散速度愈來愈快，並導致國界模糊，形成所謂的「地球村」，但內容本身仍然需要具備市場競爭力，否則很快會被淘汰。所以SM在研發方面投入極多的資源，將內容品質提升到世界級的水準，讓SM的內容得以延長產品生命週期，創造更大的利潤。

（二）建立「文化科技」運作系統

SM創辦人李秀滿說：「SM的三大動力，一是培訓，二是系統運作，三是重視歌曲的品質。」（朝鮮日報，2011.10.15[53]）

[53] http://news.chosun.com/site/data/html_dir/2011/10/15/2011101500302.html

李秀滿在美國留學時接觸到美國的先進娛樂系統，目睹音樂電視台MTV的成立，他因此預測將來的流行音樂會從「聽音樂」轉成「看音樂」的方式。回韓國後，李秀滿開始培育會唱歌也會跳舞的歌手，後來更採用日本傑尼斯的偶像培訓系統來培養偶像團體。然而，如果SM只是模仿美國與日本的系統，無法獲得目前的成功，SM雖然採用美國與日本系統的基本框架，但李秀滿加上「文化科技」理論，SM不惜以三到五年的時間、並且每年投資450萬美元來培育人才，系統化地打造培訓過程並研擬全球化策略，成功創造出韓國式偶像團體，陸續達成SM的目標：培訓過程系統化，組織專業化，運作效率化。然而，要維持這樣的系統需要相當龐大的費用與時間，除非是企業型經紀公司，否則很難實現。

（三）善用新媒體之社群力量

藉由YouTube、Facebook等社交網路服務，在極短時間內為SM旗下團體帶來全球曝光率，以致SM在全球市場上能推出東方神起、Super Junior、少女時代、SHINee、f (x) 等多個團體。以韓流明星為基礎，SM海外版權和智慧型手機、平板電腦等新通路的收入也因而增加，並帶來內容的擴散效應。

過去的消費群是個人的加總，但現今因大量使用社交網路的

結果，形成人數倍增的社群，彼此的社會連結也更緊密，在網路上發揮很大的影響力。此外，音樂產業的粉絲不但是顧客，也是流傳歌曲內容的主體，扮演後援的連結角色。舉例來說，SM未曾在歐洲舉辦過任何宣傳活動，2011年6月「少女時代」在巴黎的世界巡迴演唱會，迴響熱烈超出預期，甚至在法國粉絲的街頭示威要求下加演一場，當時在歐洲成為話題。

顯然文化商品全球化得以加速的關鍵，不但要有新媒體，還要有粉絲。SM在網路上建立社群，且不斷提供各種內容與資訊，一來抓住全球粉絲的目光；二來培養粉絲的忠誠度。我們從第一章全球文化流動的五個「景觀」架構來解釋SM內容的全球流動，發現無線網路、智慧型手機等「科技」的發展，催生了YouTube及 iTunes等跨國「媒體」，透過這些媒體，加速了SM全球化，在流通過程上跨越了時間與空間的限制，快速將優秀的內容擴散到世界各地，形成全球粉絲「族群」。雖然粉絲們語言不同，但藉由他們彼此擁有的共同喜好（「意識」），能夠連結成緊密的全球網絡，超越國籍，並以SMTOWN家族的身分，積極地利用新媒體，在網路虛擬空間扮演SM的中介角色，幫助擴張SM全球市場的領域。雖然「景觀」要素中的「金融」比重還不大，但隨著SM在海外市場上的表現愈來愈搶眼，已吸引不少外國投資客，此舉不但確保了SM在內容製作有更多的資金，能

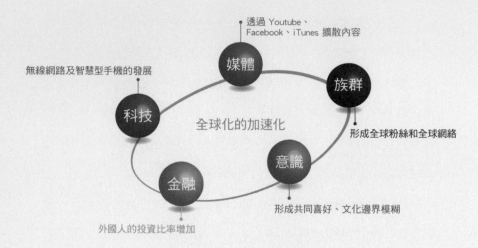

透過 Youtube、
Facebook、iTunes 擴散內容

無線網路及智慧型手機的發展

媒體

族群

科技

全球化的加速化

形成全球粉絲和全球網絡

意識

金融

形成共同喜好、文化邊界模糊

外國人的投資比率增加

圖9：SM全球化流動形態

資料來源：本研究整理

繼續推出有競爭力的商品及藝人。這些外資流量的增加，也有助SM維持全球化的良性循環（詳見圖9）。

（四）高市場敏銳度

2000年開始，網際網路與行動電話市場漸趨成熟。2000年12月SM與日本最大的娛樂集團合作，成立了網路服務公司Fandango Korea，透過內容的加工，創造出高附加價值的數位內容。為了因應新媒體的發展，SM特別投資了新媒體事業部，此部門專門分析新媒體的趨勢與科技的發展，因此對產業生態變化

的反應十分靈敏。SM也因為長期以來所累積的經驗與知識，成為新興媒體的最大受惠者。

匯流時代，音樂市場急速地轉換成以數位音樂市場為主。隨著智慧型手機、平板電腦及無線網路的普及，消費者收聽音樂更加方便，因此數位音樂市場持續成長。又由於蘋果與三星等裝置製造公司之間的激烈競爭，在各種裝置（例如，IPTV、數位有線電視、3D電視等）愈來愈多的情況下，內容的需求也隨之增加，凸顯殺手級內容的重要。並且隨著4G、LTE等電信技術的發展，消費者更需要享受華麗生動的高畫質影音，而偶像團體符合消費者的需求，因此SM在與電信公司洽談合作時能夠佔到更多的優勢。

最近韓國產業與政府正在努力改善利潤分配制度，以往以電信公司為主的通路結構，被轉換成以內容製作公司為主的結構，一旦完成，目前居韓國第一大娛樂公司SM將是最大收益者。

（五）強化價值縱橫向佈建

從SM的內容製作過程與利潤產生的結構可見，SM由原本單一領域邁向多元化的娛樂公司，成為所謂的「匯流公司」。SM進行橫向一體化與縱向一體化，全面強化價值流程管理，使每個階段具備專業性（詳見圖10）。因此SM能夠不斷推出有市場競

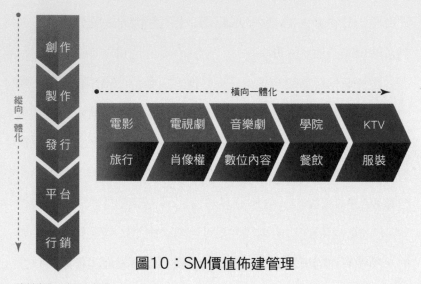

圖10：SM價值佈建管理

資料來源：本研究整理

　　爭力的偶像團體，並且在產業界限逐漸模糊的匯流時代，融合各產業的優點，克服產業的限制，擴張市場領域，得以在變化快速的市場生存。

　　SM持續經營唱片與藝人經紀等主要事業的同時，也透過相關的子公司來擴張版圖，並使收益來源更加多元化。SM事業的多元化類型出現了混合特徵，包含了唱片製作、版權、藝人經紀等相關領域，以及與餐飲業、電影製作等非相關領域之間的跨界合作。隨著新科技的發展，製造業需要能與裝置搭配的內容，例如，SM與《阿凡達》製作公司和三星電子合作，共同製作SM旗

下藝人的3D MV與SMTOWN演唱會影片，就是為推出三星電子的3D電視而運作的行銷專案。因此SM價值佈建管理的專業化與系統化，不但能確保資源充分，也同時建立了隨時與各種產業合作的環境。

SM雖居韓國娛樂公司首席地位，但與日本AVEX娛樂公司相比，SM的收入規模不及AVEX的14%。SM運作新媒體，受到歐美粉絲的歡迎是近三年發生的現象，尚稱經營的初期。SM企圖成為全球娛樂企業，目前正透過新媒體頻道的多元化，進行全球化策略吸引全球粉絲。SM為了積極進攻中國大陸市場，也準備將中國北京分公司轉換為法人公司，投入更多的資源。未來兩三年，SM能否帶來更多的成果，有待觀察。

二、期許台灣流行音樂產業開展新頁

台灣音樂產業發展環境類似韓國，都受限於國內市場規模，但也同樣有可以運用的匯流環境。根據英國威爾斯大學卡地夫學院（UWIC, University of Wales Institute, Cardiff）國際競爭力中心公布的「2008年世界知識競爭力指數」（World Knowledge Competitiveness Index, WKCI），台灣寬頻網路普及的競爭力在全球145個地區中排名第6名。此外，台灣也擁有國際「科技」品牌，例如ASUS、ACER及HTC等。

　　而台灣流行音樂產業卻有更勝於韓國的獨特競爭優勢，台灣音樂界有足以領航中華地區的內容製作能力，又有江蕙、王力宏、張惠妹、周杰倫、蔡依林、五月天及蘇打綠等明星歌手，台灣這些歌手在全球已經建立華人「族群」的強烈連結，可作為在全球市場提高台灣音樂知名度的中介。台灣流行音樂市場成長的潛力比韓國更大，更可以進入全球市場。

　　如果韓國能，台灣為什麼不能？SM掌握了造就文化產業的三股關鍵力量：人才、管理、創作。他山之石可以攻錯，我們試提出有待產、官、學協力展現作為的努力方向：

・重視培育

　　過去台灣在無正規流行音樂科系之教育環境下，仍出現傲人的音樂人才及作品，然而在全球化競爭激烈的此刻，能否持續創作的能量、速度、並使歌曲品質達到世界級水準正面臨嚴峻考驗。除了善用既有的非正式管道之外，我們亟需思考如何有系統、有效率的培養人才。教育部如何與文化部建立合作機制，體制化或認可相關流行音樂的培訓課程或學程，將成為重要關鍵。創造力大師契克森米哈義（Csiksentmihalyi, 1997）指出，學門領域影響創新的速度，有權決定一項新概念好或壞的守門人往往決定創造力能否發生或被忽略。韓國重視創意環境的觸發、人才的發掘與養成，並且將之整合成一個完善的系統，可以快速且大

量提供全球市場的需要。以藝術創意與教育來說，2005年韓國的文化觀光部和教育部共同宣布新藝術教育計畫，正式成立韓國藝術與文化服務的機構，為的是將創意和藝術普及化。不僅希望培養創作以及結合科技藝術的人才，更大的野心是培養文化創意產業的消費者。台灣亦可加強產、官、學界合作，創造平台，透過各種比賽、培訓、創投基金等多元管道鼓勵人才，讓創意可以源源不斷地發生、茁壯。更重要的是能將人才與創意作跨域整合，像是音樂加戲劇及科技，或是電影加音樂及設計，進而找出全球化商業競爭中的優勢，這部分更可以延伸成產業發展政策或是教育優才計畫等，一如韓國當年將「文化、體育、觀光」整合成對國際市場進行有效策略的政府部門。

·盤點人才缺口

數位匯流脈絡下對音樂產製規模以及創意與技術的專業層次要求高，特別在結合科技燈光視覺特效的演唱會已成趨勢的情況下，非有陣容堅強的團隊難以成就。音樂產業上下游的人才需求網涵蓋面極廣，諸如：歌唱、作曲、寫詞、編舞；主題策展；舞台設計、音效、燈光、機械工程；跨媒介視覺特效，以及掌握新媒介生態變化、社交網路之行銷人才；洞悉消費者內心需求，設計使用者體驗之文化人才；版權授權談判交易、智財保護之法務人才；財管、經紀人才。我們宜全盤審視預見人才斷層而積極填

補。而教育部無論技職司或高教司都應該正視這些人才缺口的劇烈變動，早日提出與數位優化相應的對策，而非只讓文化部影視及流行音樂產業局不斷做各種計畫研擬，或是研究試圖幫助產業從人才荒裡脫困，卻無視未來人才培育早已需要提前扎根的現實情況。

・接軌國際

SM成功因素之一是懂得接軌國際創意能量，聘請國際級之舞蹈、編曲人才，使創作之音樂內容得以登上國際舞台。SM並且懂得借力使力，透過輸出、合作、地方化三部曲行銷全球。此外，SM深諳歌曲快速擴散的方法是要依賴英語溝通，因此一方面在YouTube提供字幕服務，降低語言的隔閡，另方面有效培訓SM團員的外語能力，以致韓文歌曲能風行歐美語系及西班牙語系國家。相較於韓國，國台語歌曲可發展的潛力更大，目前全世界都熱衷學習華語，華語流行歌曲的市場就是華語熱的全球人口，而不必只限於全球之華人而已。例如荷蘭就有學校以五月天歌曲作為學習中文的情形，這使五月天在歐洲巡迴演出時意外地在荷蘭賣出比其他國家更好的票房。流行歌曲不止一次的證明是學習語言的最佳橋樑。韓語使用人口遠低於華語，卻能讓歐美歌迷買演唱會門票進場開口跟唱韓文流行歌，這是非常有趣的文化現象。

・跨產業整合

SM與電影《阿凡達》製作公司和三星電子合作，共同製作SM旗下藝人的3D MV。台灣有周杰倫與新科技結合的360度浮空立體投影，以及五月天的諾亞方舟3D與無線電波遠距遙控七種顏色變化的螢光棒。媒合內容與軟、硬體科技產業間之合作，激發多元的創新應用，已是勢在必行。因為結合視覺、音效技術與文化藝術，可創造多樣化與差異化的內容。當然我們所關注的重點不在科技本身，而是科技在文化中所起的轉化力量。藉由科技創造令人驚奇、感動的消費體驗。未來流行音樂產業也可以更進一步與餐飲、觀光、時尚等產業跨界合作，促成文創產業化，產業文創化。

・書寫音樂，建立樂評

在消費文化裡，我們愈來愈受符號、象徵和媒體左右，很多產品也不斷藉由象徵、神話等文化符碼來烘托、形塑顧客的品味。一般商品況且如此，作為流行音樂的文化商品更是如此。法國符號學家與評論家羅蘭巴特（Roland Barthes）透過兩大流行雜誌的文本和圖案書寫時裝，促使讀者產生追求時裝的欲望，成為時裝流行的內在推動力（高宣揚，2002）。我們也應建立樂評機制，由樂評人詮釋音樂，評價音樂。讓音樂成為社會大眾的喜好、嚮往、轉變與話題，特別是音樂文字的素養，可以從中學時

期就培養起，大量歌曲影音透過行動裝置轉分享與再傳播的同時，隨之陳述的意見言論也正是「短樂評」，而這些都有其一定的商業傳播影響和價值。韓國甚至有專屬之英文刊物來報導K-POP，除了文化單位有對外宣傳專刊外，更有「Daily K-POP News」（每日韓樂新聞）之英文線上刊物，專門報導K-POP最新消息（每十八小時更新一次）。每月至少收到850萬的網頁瀏覽數（page views），平均一天有28萬人次之網頁瀏覽數，閱讀群來自世界各地，前五名分別為新加坡、馬來西亞、美國、菲律賓、印度，網站更因此有廣告收益。

・定位流行音樂

　　文化政策之目標在於建立文化認同、發展文化藝術、促進文化生活品質以及培植文化產業。各國的文化政策趨勢已從七〇年代之強調文化資產與傳統藝術，轉向八〇年代的當代藝術與文化生活，到九〇年代的流行文化與文化產業，強調建立文化政策有助文化產業全球化與國際競爭力（Yim, 2002）。韓國有計畫的勾勒文創產業藍圖，過去二十幾年朝文創強國之目標前進，制訂文化產業政策、法令，繼之成立執行機構，成果斐然。目前韓國更積極改善流行音樂的利潤分配制度，將以往以電信公司為主的通路結構，改為以內容製作為主的結構。此外，韓國已經定下2020年達成網路5G建置完成的目標，2014年的台灣才剛要踏進

4G，流行音樂是個非常講究速度的「競爭場域」與「傳播場域」，因此定義未來流行音樂的高度上恐怕不能離開與科技發展的關係。台灣的文化部可借鏡韓國之文創政策，釐訂台灣流行音樂產業之目標、運作機制，並擬定推動策略。

·研究文化科技

文化在經濟發展與社會團結的價值不容忽視（陳郁秀，2013）。SM設有新媒體事業部，關注新媒體的趨勢與科技的發展，長期累積的經驗與知識，使SM成為新媒體的受惠者。韓國2013年在「文化體育觀光部」外，新設「未來創造科學部」負責與建置ICT基礎建設相關之數位內容振興業務，設立說故事實驗室，擴大全球韓流。美國人類學教授莫斯科維茨（Moskowitz, 2010）致力於研究華語流行音樂（mandopop）多元豐富的歷史文化意涵，並且出成書。中國大陸也已經開始耕耘上游的原創音樂（吳雨、王卓，2014）。建議科技部可透過產學合作從事台灣文化科技的相關研究，一方面研究文化脈動與趨勢，結合在地酷元素，打造文化台灣品牌形象（張寶芳，2013），進而以文化特色、生活風格之優勢成為在國際上行銷台灣流行音樂背後的支持力量；另一方面從文化底蘊著手，開發音樂原創產品，以維持豐沛之創作能量。甚至舉辦台灣流行音樂節，結合演出與論壇，探討國際流行音樂發展之最新趨勢，參與對流行音樂的詮釋權。

三、尾聲

　　流行是進行式，是不斷演化的過程，本書從研究到出版，不斷得更新流行音樂的數據資料。相信當本書在讀者手上時，很多數據又有了變化，變化是常態，特別在流行文化領域，流行本來就是要與時俱進。但重要是我們能否看到趨勢，並且搶得機先。

　　過去二十年，SM 顯然掌握了趨勢也發展出因應的策略與運作模式，造就了驚人的成果，目前K-POP仍高居世界音樂排行榜前幾名，也擁有全球各地的粉絲。不過有人質疑SM依生產系統推出商品的經營模式有缺失，認為音樂產業在於追求創意，發揮個人創作能力，把創作納入系統框架，藝術、音樂家可能流失創作能力，且未來若所有音樂產業者都採用SM模式，也可能流失音樂產業的多樣性。我們也不禁要問：K-POP是一時之流行狂熱嗎？它有沒有可能如陽光下的冰塊漸漸融化消失呢？

　　有一點可以確定的是韓國流行音樂的全球化並不是單向的音樂輸出，K-POP有「跨界」的特色。它的作曲、寫詞、編舞、演唱者來自世界各地，例如「少女時代」很多歌曲都來自美國或歐洲的作曲家，團員中有泰國、中國、及日本血統。SM不斷向世界選才，而歌迷也遍及中亞、拉丁美洲及歐美。韓國文化與資訊服務局（2011）指出，韓國流行音樂已建立它的文化品牌。韓樂自1990年中期以來，已從接收西方音樂，逐步演化到複製，再進

化到重新詮釋，因此逐漸建立了自己的曲風與品質。韓國的流行文化不能簡單地說是某項文化產品為全球消費的現象，而應該說韓樂接受了世界其他形式的流行音樂，經過模倣與轉化之後創造了一種新的自我風格，並且被接受。今天世界各地普遍存在著一種「創造與欣賞多元文化」的趨勢，只要此文化現象持續，韓樂就可能藉由全球的通訊傳播工具，繼續被創造與流傳。

數位音樂的影音串流、社交媒介的擴散效應、以及智慧型手機之興起，改變人聽音樂的方式，也改變人透過音樂與國際社群互動的行為。IFPI執行長摩爾強調數位音樂產業是帶動數位經濟的引擎，在整個經濟的生態環節，不但可以激發科技創新，帶動網路商務，更可以擴及文創產業，提升國家軟實力。

又根據〈聯合國創意經濟報告〉（UNESCO, 2013）指出，創意經濟是世界經濟成長最快的區塊，也是最高度轉化為收入、工作創造、以及出口產值的部門。不僅如此，釋放創意經濟的潛力還意謂著促進社群的創造力，鞏固地方繁榮並凝聚認同、改善生活品質、提升在地形象，為想像未來注入資源。

因此，沒有天然石油與礦產的台灣，當務之急是以全球視野來發展居華人領導品牌地位的台灣流行音樂此一不可取代的文化資源。期盼在文化部影視及流行音樂產業局的重視以及教育部、經濟部、科技部的跨部會支持下，台灣流行音樂產業能再創高峰。

參考文獻、附錄

參考文獻

一、中文文獻

- 于國華、陳明輝、曾介宏、吳靜吉、郭秋雯，2011，《臺灣與南韓文創產業人才與環境研究》，香港當代文化中心專題研究成果報告。

- 文化部影視及流行音樂產業局，2012，《100年流行音樂產業調查報告》，思多葛市場研究。

- 吳雨、王卓，2014，〈中國原創音樂復活 〉，《彭博商業周刊》中文版，2014/3/10。 http://hk.bbwc.cn/wbw1ut.html.

- 吳錫德譯，2003，《文化全球化》，台北：麥田出版。

- 吳靜吉，2009，〈正視台灣流行音樂產業〉，《今周刊》，659: 20。

- 吳靜吉a，2012，〈不能在應對的儀式中打轉〉，《今周刊》，810: 20。

- 吳靜吉b，2012，〈江南Style的文化外交〉，《今周刊》，830: 24。

- 吳靜吉，2013，〈從「披頭四學」到五月天教材〉，《今周刊》，855: 26。

- 李天鐸（編著），2011，《文化創意產業讀本：創意管理與文化經濟》，台北：遠流。

- 李璞良譯，2003，《創意經濟》，台北：典藏。（原書：

Howkins, John [2001], *The Creative Economy: How People Make Money from Ideas*. London: Penguin Books）

- 拓墣產業研發所，2014，《全球數位內容產業趨勢發展》。

- 林宗德譯，2004，《文化理論的面貌》，台北：偉伯文化。（原書：Smith, P. [2001], *Cultural Theory: An Introduction*, Blackwell Publishers）

- 花健，2003，《文化金礦》，台北：帝國文化。

- 高宣揚，2002，《流行文化社會學》，台北：揚智文化。

- 張維倫等譯，2003，《文化經濟學》，台北：典藏。

- 張寶芳，2013，〈台灣酷元素探究〉，《創業管理研究》，第8卷，第1期，頁131-152。

- 郭秋雯，2013，《韓國文化創意產業政策與動向》，台北：遠流。

- 陳坤賢譯，2011，〈非實體傳播時代下的音樂產業〉，李天鐸（編著），2011，《文化創意產業讀本：創意管理與文化經濟》，台北：遠流。

- 陳品秀譯，2009，《觀看的實踐：給所有影像世代的視覺文化導論》，台北：臉譜。（原書：Marita, S. & Lisa, C. [2001], *Practices of Looking: An Introduction to Visual Culture*, Oxford University Press）

- 陳郁秀、林會承、方瓊瑤，2013，《文創大觀1──台灣文創

的第一課》，台北：先覺。

- 黃文正譯，2010，《女神卡卡的降臨》，台北：時周文化。
（原書：Callahan, Maureen [2010], *Poker Face: The Rise and Rise of Lady Gaga,* New York: Hyperion）

- 劉建基譯，2003，《關鍵詞：文化與社會的詞彙》，台北：巨流。

- 蕭可斑譯，2007，《WOW效應：流行文化如何抓得住你》，台北：貓頭鷹。（原書：Jenkins, H. [2007], *The Wow Climax: Tracing the Emotional Impact of Popular Culture*, New York: NYU Press）

二、英文文獻

- Appadurai, A. (1996), *Modernity at Large : Cultural Dimensions of Globalization*. Minnesota: University of Minnesota Press. （鄭義愷譯，《消失的現代性：全球化的文化向度》，台北：群學）

- Csiksentmihalyi, M. (1997), *Creativity: Flow and the Psychology of Discovery and Invention*. New York: Harper Collins.

- Hayward, P., ed. (2003), *Culture, Technology & Creativity in the Late Twentieth Century*. London: John Libbey.

- IFPI (2012), "Digital Music Report 2012: Engine of a Digital

World."

- IFPI (2013), "Digital Music Report 2013: Engine of a Digital World." (http://http://www.ifpi.org/content/library/dmr2013.pdf, 2013/12/27).

- Jenkins, H. (2006), *Convergence Culture: Where Old and New Media Collide*. New York University Press.

- Jenkins, H., Ford, S., & Green, J. (2013), *Spreadable Media: Creating Value and Meaning in a Networked Culture*. New York: New York University Press.

- Korean Culture and Information Service (2011), *K-POP: A New Force in Pop Music*. *Korean Culture*, No. 2. Ministry of Culture, Sports and Tourism.

- Moskowitz, M. (2010), *Cries of Joy, Songs of Sorrow: Chinese Pop Music and its Cultural Connotations*. Honolulu: University of Hawaii Press.

- Mulligan, M. (2013), "The Curious Case of the South Korean Music Market." (http://musicindustryblog.files.wordpress. com/2011/11/midia-consulting-the-curious-case-of-the-south-korean-music-market.pdf, 2014/05/02).

- Porter, M. E. (1985), *Competitive Advantage: Creating and Sustaining Superior Performance*. New York: Free Press.

- Scoble, R. & Israel, S. (2013), *Age of Context: Mobile, Sensors, Data and the Future of Privacy*. CreateSpace Independent Publishing.

- Stabell, C. & Fjeldstad, O. D. (1998), "Configuring Value for Competitive Advantage: on Chains, Shops and Networks," *Strategic Management Journal*, Vol. 19, pp. 413-437.

- UNESCO (2013), *United Nations Creative Economy Report: 2013 Special Edition*. United Nations Development Programme (UNDP).

- World Culture Report (1998), *Culture, Creativity and Markets*. Paris: UNESCO Publishing.

- Yim, H. (2002), "Cultural Identity and Cultural Policy in South Korea," *The International Journal of Cultural Policy*, Vol. 8 (1), pp. 37-48.

三、韓文文獻

- 韓國文化觀光政策研究院（2003），《CT發展與文化產業結構變化》，2003.12。（原文：한국문화관광정책연구원 [2003], CT발전과문화산업구조변화. 2003.12）
- 韓國文化體育觀光部（2011），《2011音樂產業白皮書》。
- 韓國文化體育觀光部（2009），《音樂產業振興中期計畫

（2009-2013）》。（原文：한국문화경제학회 [2009], 문화기술의정책담론형성과제도화과정에관한연구. 문화경제연구. 제13권, 제1호, 2009.8）

- 韓國內容振興院（2012），*KOCCA Statistics Briefing*（第12-02號）。

- 韓國內容振興院（2013），*KOCCA Statistics Briefing*。

- Hybrid Culture Lab (2008), *Hybrid Culture*，首爾：Communication Books。（原文：하이브리드컬처연구소 [2008], 하이브리드컬쳐. 커뮤니케이션북스）

- Jang, G. (2009),〈韓國大眾音樂的進軍海外市場案例與策略研究〉，*The Journal of Global Cultural Contents*, Vol. 2: 217-238。（原文：장규수 [2009], 한국대중음악의해외진출사례와전략연구, 2: 217-238）

- Jeong, T. (2010),〈偶像團體主導的新韓流時代〉,《三星經濟研究所SERI經營Note》，第76號，2010.10.14。（原文：정태수 [2010], 아이돌그룹이이끄는신한류시대. 삼성경제연구소 SERI 경영노트, Vol. 76, 2010.10.14）

- Jeong, H. (2011),《殺手級內容冒險者》，首爾：Monster。（原文：정해승 [2011], 킬러콘텐츠승부사들. 몬스터, 2011.08.10）

- Kim, S. (2007),《韓流明星培育過程的個案研究：以SM

Entertainment為例》，仁川大學碩士論文。（原文：김수정 [2007], 한류스타가만들어지는과정에대한사례연구: SM엔터 테인먼트를중심으로. 인천대학교석사학위논문）

- Kim, Y. (2010),〈韓流：K-POP進軍海外市場時，與IT匯流的 重要性〉，「文化與產業的相遇研討會」。（原文：김영민 [2010], 한류: K-POP의해외진출과 IT 융합의중요성. 문화와산 업의만남심포지엄）

- Kim, J. (2011),《新韓流的發生過程研究》，首爾科技綜合大 學研究所碩士論文。（原文：김종석 [2011], 신한류의발생과 정연구. 서울과학종합대학원석사학위논문）

- Kim, Y. (2011),〈影片改變世界，YouTube革命〉，《周刊東 亞》，Vol. 780，pp. 40-41。（原文：김유림 [2011], 동영상이 세상바꾼다. YouTube혁명: 동영상나누고, 저작권보호하고. 주 간동아, 2011.03.28, Vol. 780, pp. 40-41）

- Kim, H. (2012),《K-POP成功進軍海外市場策略之研究：以 K-POP專家的深度訪談為主》，漢陽大學言論情報研究所碩士 論文。（原文：김호상 [2012], K-POP의해외진출성공전략에 관한연구: K-POP 전문가심층인터뷰를중심으로. 한양대학교 언론정보대학원석사논문）

- Lee, M. (2009),〈韓國經紀公司的事業多元化現況：以SM Entertainment、Sidus HQ、Yedang Entertainment為例〉，

《韓國內容學會論文集》，Vol. 9 (8)：208-218。（原文：이문행 [2009], 국내연예매니지먼트회사의사업다각화현황: SM엔터테인먼트, 사이더스HQ, 예당엔터테인먼트를중심으로. 한국콘텐츠학회논문지, Vol. 9 (8)：208-218）

- Lee, M. (2011),〈韓國經紀公司的偶像明星培育策略研究：以SM Entertainment為例〉,《韓流2.0時代的檢查與分析》, 韓國言論學會, 2011.08, pp. 3-25。（原文：이문행 [2011], 국내연예매니지먼트회사의아이돌스타육성전략에관한연구: SM엔디테인먼트를중심으로. 한류 2.0 시대의진단과분석, 한국언론학회, 2011.08, pp. 3-25）

- Lee, E. (2011),〈從創業初期開始進軍海外市場的企業日益增加〉, *LG Business Insight*, 2011.08.03。（原文：이은복 [2011], 사업초기부터해외로진출하는기업늘고있다. *LG Business Insight*, 2011.08.03）

- Soe, M., Lee, D., Hong, S. & Jeong, T. (2012),〈K-POP成功因素與企業的活用策略〉,《三星經濟研究所 *CEO Information*》, Vol. 841, 2012.02.15。（原文：서민수,이동훈,홍선영,정태수 [2012], K팝의성공요인과기업의활용전략. 삼성경제연구소 *CEO Information*, Vol. 841, 2012.02.15）

- SM Entertainment 2012年事業報告, Financial Supervisory Service。（原文：SM엔터테인먼트 2012년사업보고서, 금융

감독원）

- SM Entertainment 2013年事業報告，Financial Supervisory Service。（原文：SM엔터테인먼트 2013년사업보고서, 금융감독원）

- SM Entertainment 2012年投資報告，Financial Supervisory Service。（原文：SM엔터테인먼트 2012년투자설명서, 금융감독원）

四、網站資料

- [韓國] 人民網 http://www.people.com.cn
- [韓國] 中央日報 http://www.joongang.co.kr
- [韓國] 每日經濟 http://www.mk.co.kr
- 東亞日報 http://www.donga.com
- 首爾新聞 http://www.seoul.co.kr
- 朝鮮日報 http://www.chosun.com
- 維基百科 http:// zh.wikipedia.org
- [韓國] 聯合新聞 http://www.yonhapnews.co.kr
- 韓國內容振興院 http://www.kocca.kr
- Dispatch http://www.dispatch.co.kr
- Fnnews http://www.fnnews.com
- Gaon排行榜 http://www.gaonchart.co.kr

- Go Jaeyeol.com http://poisontongue.sisain.co.kr
- Google http://www.google.com
- Hankyoreh http://www.hani.co.kr
- Heraldbiz http://www.heraldbiz.com
- Kukinews http://kukinews.com
- Paxnet http:// paxnet.moneta.co.kr
- SM Entertainment http://www.smtown.com
- The offical Weblog of Henry Jenkins http://henryjenkins.org
- The Wall Street Journal http://online.wsj.com
- YouTube http:// www.Youtube.com

五、影音資料

- SBS Special（2006.03.12），亞洲SHOWBIZ三國志──李秀滿的CT理論與韓流的未來，首爾：SBS。（原文：SBS 스페셜 [2006.03.12], 아시아쇼비즈삼국지－이수만의 CT론과한류의미래）
- SBS專題報導節目（2010.10.16），席捲日本的韓國女子偶像團體熱潮──新韓流密碼，首爾：SBS。（原文：SBS 그것이알고싶다 [2010.10.16], 일본을강타한한국걸그룹열풍－신한류의비밀코드）

附錄一、韓國實地人物專訪

姓名	職稱	專訪日期	時間長度	地點
金英敏	SM Entertainment代表	2011.08.24	50分鐘	SM總部
李賢雨	每日經濟報社、娛樂新聞記者	2011.11.17	50分鐘	每日經濟報社
卞美英	韓國內容振興院、音樂產業研究員	2011.11.24	25分鐘	韓國內容振興院
Annie	SM新媒體事業部內容組	2012.05.30	30分鐘	SM總部

專訪問題如下：

（一）目前韓國流行音樂具備國際競爭力的背景與原因是什麼？

（二）韓國流行音樂能夠擴散到全球的主要祕訣是什麼？最近五
　　　年來，韓國流行音樂產業，您所觀察到的變化是什麼？未
　　　來發展是什麼？

（三）在韓國流行音樂的全球化，目前有什麼要克服的問題？有
　　　什麼解決方案？

（四）新媒體事業部內容組的主要工作是什麼？

訪談一：發掘新人與選角過程

受訪者：金英敏

受訪者職位：SM Entertainment代表

訪談方式：面對面訪談

訪談時間：2011.08.24

訪談地點：SM Entertainment總部

訪談參與者：吳靜吉教授、于國華教授、尚孝純教授、董思齊、
　　　　　　朴允善

問：　　在韓國，SM做得這麼成功，這麼成功一定有原因的，
　　　　所以第一個問題是，像SM這麼多的人，有沒有成立一
　　　　個組織去發掘新人？尋找新人？

金英敏：這部分的話是持續地面試，不只在國內還有在國外，不
　　　　管國內外都是以娛樂事業為主做audition。

問：　　那一定有很多人來申請或是自我推薦，這樣子的情況，
　　　　怎麼處理？

金英敏：首先的話，SM有Casting團隊，他們每週做審查。

問：　　我們知道，想成為藝人的人一定要能歌、能舞、好看、
　　　　能演戲、能表演，還有沒有其他條件是SM在尋找的？

金英敏：我們不是只選很會唱歌、很會跳舞的人，其實最重要的
　　　　一個是看參賽者將來的潛力、可能性。對於選拔條件來
　　　　講，因為我們都用我們的感覺、知識與經驗來判斷，所
　　　　以這個標準很難說明，但我覺得基本上擁有潛力的人比
　　　　擁有技巧的人還要好。

問：　　所以SM的感覺是一個人還是一群人？

金英敏：李秀滿先生做最後的決定，但第一次是按照SM的Casting
　　　　那個小組來做決定。

問：　　我們知道這裡的訓練都很長，在訓練的當中，有沒有特
　　　　別強調的？

金英敏：有兩個部分是最重要的。第一，有關人格素質的教育，
　　　　因為他們毫無社會經驗，我們認為他們成為明星之後的
　　　　態度、性格或人格更為重要。所以我們要培養他們的品
　　　　格與性格；第二，我們要推出的這些藝人，不是只有在
　　　　國內發展而已，所以外語能力也很重要。

問：　　在這個訓練當中，因為過程非常長，他（練習生）可能
　　　　會淘汰，有沒有一個機制，比如說是多久要做一個評
　　　　鑑，怎麼去評鑑？如何決定可以繼續受訓下去？評鑑又
　　　　是由哪個單位做的？

金英敏：除了審查之外，我們還有一個訓練小組，我們做週期的

審查，不是說他全部的訓練教育結束就OK了。我們的重點不是在訓練過程當中誰會淘汰，而是雖然練習生具備了足夠實力，我們還要看市場的情況。比如什麼時間推出會比較好？什麼時機不能推出等等。

問：　　所以一定會預測未來十年，或未來整個趨勢是什麼？那麼SM要怎樣訓練？然後造就SM的藝人？

金英敏：練習生雖然透過培訓過程已經具備高水準的實力，我們還是按照市場情況來決定出道時間。例如像跆拳道或功夫，完成所有階段的訓練就可以出賽，但藝人雖然什麼都會，如果現在市場需要的是男的，那女的出來就不好，所以先考慮市場的需求再決定出道時間，這就是更重要的。

問：　　SM有找外國人作曲子？然後也找外國人來編舞，有這樣的事情……

金英敏：持續在做這樣子的工作，這個工作做了十年以上，為了要把好的歌手，好的歌，好的詞結合在一起，SM持續在做這項工作。

問：　　請解釋一下SM的Culture Technology。

金英敏：SM雖然從事創意工作，但也為文化創造的系統化、教範化付出相當大的努力。我想SM在這方面已經擁有技術。

問：　　　不論是在YouTube或Smartphone上面，還看到SM發展
　　　　　電影，以及APP，想要了解一下在這個上面的應用？

金英敏：比起科學技術，我們會先想IT產業帶來的改變是什麼，
　　　　　第一個是內容變成數位化，第二個是媒體的傳遞方法。
　　　　　所以我認為新的商業模式是從這兩個脈絡延伸出來的，
　　　　　並不會因為IT產業的出現所以有遊戲，或者隨著IT產業
　　　　　的發展，我們做其他事業。重點是說，我認為內容的數
　　　　　位化與傳遞方式的改變是最重要的。

問：　　　現在的團員都會用Facebook、也會用Twitter等等……，
　　　　　還有韓國本地類似的網站，有沒有一個方式利用這些來
　　　　　增加與粉絲的互動？或是做為市場的推銷、行銷？

金英敏：就剛講過的那兩個，一個是數位化，一個是傳遞方式的
　　　　　改變。隨著數位化，內容成了數位檔案，而且傳遞方式
　　　　　也改變了，就是隨選隨取（on demand）。過去在中國
　　　　　的話，一定要透過中央電視台，然後日本NHK、韓國
　　　　　KBS、台灣GTV等，海外粉絲透過這些媒體才能看得
　　　　　到我們的藝人。但現在不是了，我們現在可以透過全球
　　　　　的網路媒體即時分享我們的內容，我們認為這樣的策略
　　　　　是很重要的，因此我們為了要適應這個變化，迅速利用
　　　　　YouTube來傳達我們現在的內容。

問： 在亞洲的團體，藝人開發歐美、大陸市場很難，也不易擁有粉絲，可是SM卻很成功，應該是善用這些新的媒體，除了這個以外，有什麼訣竅可以分享嗎？

金英敏：第一，是新媒體的影響力。第二，目前全球沒有出名的偶像團體，我們卻開發偶像團體市場，這是相當好的機會。最後，我們旗下歌手所唱的歌曲當中，很多是歐洲作曲家所寫的歌。這些都是歐洲粉絲喜歡的歐洲作曲家所寫的歌，所以歐洲粉絲很容易就能接受。

問： 在SM裡面有沒有一個單位，專門在了解這個趨勢，譬如說科技的發展，有什麼趨勢可以用的，因為SM反應很快，當新的媒體出現的時候，大概是反應最快的，能這麼快是不是有個專業的單位在做？還是說每個人都可以？

金英敏：SM雖然不是大公司，但是我覺得主要有兩個部分一定要投資，一個是挖掘及培訓新人的部分，現有15名，另一個是新媒體事業部，目前有20多個職員。

問： KMP（Korean Music Power），為什麼會這樣做？因為不同的組織都有競爭性，為什麼你們（韓國）會組成一個KMP？

金英敏：以前以唱片為主的時候，就需要與大型發行公司簽約。

但數位化之後，經紀公司也能在全世界自己發行自己的音樂，因此，我們主要的七家經紀公司決定一起設立KMP Holdings。等於是創造一個共同平台，把音樂數位化然後推行。

問：　　對於台灣的經營策略，是當成一個市場？還是一個特別的角色？

金英敏：我們不會把台灣當作是中華圈的跳板或是一個接口、窗口，跨文化之間都用中文，所以有的可以從中國到台灣，或從台灣到中國。

問：　　目前在海外市場當中，哪裡的收入比較多？

金英敏：主要是音樂市場，日本市場佔第一位，第二是演唱會，收入來自中國；第三，從新媒體來，YouTube按照影片的點播數來分配廣告收入。

問：　　SM在很多地方都很成功，美國跟歐洲，美國東部跟西部不一樣，歐洲也是，還有中國、日本及其他地方。SM是不是有人專門負責那一個地區特殊文化的了解跟策略的建議？

金英敏：現在海外的話，像是香港、東京、北京、洛杉磯、還有泰國，這幾個地方算是有分公司或是辦事處。

訪談二：韓國流行音樂的全球化

受訪者：李賢雨

受訪者職位：記者

訪談方式：面對面訪談

訪談時間：2011.11.17

訪談地點：每日經濟報社

訪談參與者：朴允善

問： 你認為韓國大眾音樂的品質提升至國際水準的理由、背景與祕訣在哪裡？

李賢雨：韓國國內市場既小，競爭又激烈，為了提高品質，經紀公司使用海外作曲家的歌曲，引進先進系統，所以韓國的音樂品質就會提升。「H.O.T」開啟偶像團體時代，當時SM直接引進日本偶像團體系統，這是一種追求更高品質的嘗試。另外，「H.O.T」與「水晶男孩」、「S.E.S」與「FIN.K.L」間的競爭也有助提高品質。總之，小市場帶來競爭力。

問： 最近音樂產業最大的改變是什麼？

李賢雨：明顯的改變是宣傳工具的多元化。SNS等確實改變整個

宣傳方式，尤其YouTube提供韓國歌手在海外活動的平台。以往，即使想要登上國際舞台，也沒有很多可以在海外宣傳的管道。但現在，就算沒有出國，也有很多管道可以宣傳。

韓國各家經紀公司注重YouTube，應該不是為了韓國粉絲，他們紛紛在YouTube上開設官方視頻、運用臉書等SNS，應該是為了滿足海外粉絲的需求。此外，歌手的內容有所改變。以往，如果歌手要演戲，就會被批評，但現在就不一樣。歌手做這樣的選擇，是因為市場的緣故。如果要賺錢，與其只當歌手，不如兼任演員與主持人，為了創作多樣化的內容，就出現培訓偶像團體的系統。另外講媒體宣傳的部分，以前對新聞媒體的窗口很分散，有公司代表、經紀人、公關人員……等。但SM企業化之後為了有效執行公關活動及控制新聞內容，建立正式的單一窗口管理新聞媒體。也許因為公司新聞內容會影響到股票，所以媒體公關組的角色愈來愈重要。在韓國，由經紀公司來管理一切相關事宜，但在海外市場，發行公司的角色比較重要，所以要與有實力的海外發行公司合作，才會有擴散效應。SM與AVEX合作，有助於SM的全球化。SM能夠在日本掀起韓流熱

　　風，是拜發行公司之賜。一旦在日本成功，其他國家也
　　會自然感興趣。

問：　　你認為SM對韓國大眾音樂的全球化有哪些貢獻？

李賢雨：要進軍海外市場，就得鑽進既有的體系，所以成功的機
　　率會比較低。SM一開始在日本自行宣傳，後來藉由
　　AVEX來出口，這個策略奏效了，「寶兒」與「東方神
　　起」因此就能成功。此後出道的偶像團體都藉由擁有全
　　球通路的跨國唱片公司來進軍海外市場。「少女時代」
　　與環球簽約，在亞洲幾個國家同步發行專輯。在韓國，
　　會由經紀公司來管理一切，但在海外，跨國唱片公司會
　　管理市場，所以跨國唱片公司的角色很重要。因此，韓
　　國經紀公司改變策略，開始運用跨國唱片公司。SM好
　　像是第一家與跨國唱片公司合作的經紀公司，他們與
　　AVEX合作有助於SM的全球化。不過，現在我們不是
　　出口韓國音樂，而是日本進口韓國音樂，現在環球會先
　　主動找韓國經紀公司。因為日本歌手的成績不佳，所
　　以，他們尋找已經預備好、可以立即推出市場的韓國歌
　　手。

問：　　在全球市場，「Super Junior」或「少女時代」等韓國
　　大眾音樂具有哪些強項？

　李賢雨：韓國大眾音樂的強項就是，專門推出專業的偶像團體。
　　　　　偶像團體不僅在音樂，連時尚風格、說話方式上都會不
　　　　　一樣。經紀公司會在這些方面有系統地訓練他們。偶像
　　　　　團體比較像是文化產品，而不是獨立的音樂家。培養出
　　　　　「少女時代」，固然「少女時代」的個別團員很重要，
　　　　　但造型、編舞、化妝、企劃、宣傳、行銷等也須重視，
　　　　　畢竟「少女時代」是包含這一切的巨大商品。就內容的
　　　　　強項而言，日本偶像團體早已消失，而美國目前沒有偶
　　　　　像團體，自從「超級男孩」（N’Sync）、「新好男
　　　　　孩」（Backstreet Boys）以後，就沒有出現任何偶像團
　　　　　體，所以，對歐美歌迷們而言，韓國偶像團體非常新
　　　　　鮮。在韓國，從「H.O.T」開始形成偶像團體市場，已
　　　　　經超過十五年，這段期間，SM累積了很多知識與經
　　　　　驗，他們知道如何能讓粉絲瘋狂。亞洲文化與歐美文化
　　　　　不一樣，以歐美文化的角度來看，韓國偶像團體非常稀
　　　　　奇，團員都穿同樣的衣服，跳同樣的舞蹈。據說，歐美
　　　　　的流行領導者喜歡新鮮、嶄新的東西，在十年前，他們
　　　　　覺得日本文化很新鮮，所以很多日本音樂家試著進軍美
　　　　　國市場，卻沒有成功，因為沒有他們想得那麼簡單。過
　　　　　了十年的現在，歐美的流行領導者開始對韓國音樂感興

趣，比起十年前，現在就有很多資料可以搜尋，例如，網際網路與YouTube等，現在可以透過這些管道自然滿足流行領導者的需求，因此能夠掀起韓國熱潮。文化是由流行領導者來主導的，只要他們喜歡，大家都會跟著喜歡。以往，即使他們想推薦一首歌，也沒有資料可以提供，但是現在只要連接在YouTube上的歌就可以了。

問：　　韓國大眾音樂的全球化有哪些問題有待解決？

李賢雨：偶像團體是刻意培養並生產的內容（藝人），壽命會比較短。「少女時代」或許沒辦法長久活動，特定年齡層喜歡的形象有極限。如果「少女時代」的年紀增長，會如何？團員不再是少女，怎麼辦？她們一定會被年輕又漂亮的明星所取代，女性偶像團體更會如此。大眾對女性偶像團體有一定的需求，這就是最大的極限。另外一種極限是，如果其中一位團員肇事，以致形象受損，假如他是「麥可傑克森」，還可以捲土重來，但「少女時代」是文化商品，就不容易東山再起。只要是文化商品，而不是創作品，一旦失去作為商品的價值，就不容易捲土重來。

問：　　你認為未來的全球音樂市場會如何發展？

李賢雨：我認為亞洲會出現能夠與歐美文化競爭的對手。雖然無

法全面改變全球文化的潮流，但我相信韓國、日本、台灣有足夠的潛力能製作優質的內容。為了讓亞洲冠軍成為全球冠軍，亞洲國家之間需要更多的交流與競爭。我相信在十年內，台灣會出現第二個「Super Junior」，他們應該是比「Super Junior」更上一層的偶像團體。韓國也會出現比他們更上一層的偶像團體，跟他們競爭。亞洲各國音樂產業體系會有很大的改變，如同在韓國，競爭反倒成為成長的原動力，在亞洲國家間的競爭也會成為另一種成長動力。

訪談三：韓國流行音樂全球化的祕訣

受訪者：卞美英

受訪者職位：研究員

訪談方式：面對面訪談

訪談時間：2011.11.24

訪談地點：韓國內容振興院 KOCCA

訪談參與者：朴允善

問：　　你認為韓國大眾音樂的品質能夠提升至國際水準的理

　　　　由、背景與祕訣在哪裡？

卞美英：「韓流」這個字眼是從中國開始的。大眾音樂的擴散不

　　　　是由政府主導，而是因為韓國市場有限，所以所有產業

　　　　都必須進軍海外市場。到2000年初，演藝成為大眾文

　　　　化，從2000年以後，它發展成為產業，被公認為文化產

　　　　業，但因為國內市場有限，所以業者發展它成為出口導

　　　　向的產業，在這樣的過程中，為了提高內容品質，業者

　　　　付出很大的努力。我們跟SM、YG、JYP從早期就開始

　　　　合作，聽他們說，是為了求生存，他們必須進軍海外市

　　　　場。為此，內容的品質最為重要。因此，從2000年初開

始，他們為了提高內容競爭力而付出很大的努力，我想，其結果現在就呈現出來。

內容不停留在韓國風格上，而是追求全球化，因此他們接受Hip Hop、電子音樂、R&B等各種歐美音樂。如果只停留在模仿歐美的音樂，就不會有今天的成果。韓國三大經紀公司進而以東方文化的角度加以闡釋並內化，他們如此是為了提高內容競爭力，達到國際水準。文化不可能勉強注入。業者本身付出努力，提高內容競爭力，因而自然擴散到國外，再加上有一些管理與行銷方面的因素。

問：　你認為近年來韓國大眾文化能快速擴散到全世界的因素有哪些？

卞美英：內容要進軍海外市場，關鍵在於本土化與通路。例如，環球音樂與SONY在世界各地擁有密密麻麻的通路網絡，因此，他們所生產的音樂能同時在全球發行，但韓國沒有這種通路。如果韓國的音樂要進軍海外市場，就要與海外經紀公司簽約。音樂內容的生命週期很短，但若要把韓國音樂介紹給海外粉絲，卻要花很長的時間與龐大的行銷費用。不過，韓國是IT強國，業者積極運用SNS。SM雖從2010年開始在國際舞台上受到矚目，

但其實他們早在2006年便運用SNS。靠著運用網路傳媒，他們能把在韓國發行的音樂立即向全世界公開，而且好的內容會吸引很多人來看。另外一點是，YouTube好像從去年開始提供字幕服務，靠字幕服務，能夠改善語言的隔閡。我認為，韓國大型經紀公司快速積極運用SNS，就是主要成功因素。

問：　　SM在哪些方面接受KOCCA的協助與支援？

卞美英：政府或KOCCA的角色是振興產業，改善相關政策與法律制度。振興產業的焦點在於奠定產業基礎，文化產業的規模比其他產業還小，音樂產業更是如此。因此，KOCCA首先做的就是支援獨立樂團，進行擴大音樂多樣性的專案，SM早期跟我們的合作並不頻繁。為了培養內容產業，KOCCA曾經進行過擴大音樂多樣性的專案，其中有殺手級內容（Killer Contents）支援事業。這專案不分類型，支援具有競爭力的內容，其中一個對象就是SM的「寶兒」。當時SM不是像現在這麼大的公司，而是小公司，現在他們規模夠大，就可以自行製作宣傳。從2009年開始，我們支援韓國內容產業進軍美國市場，SM在美國首度舉辦演唱會時，我們只支援一點點的宣傳費用。以為SM靠KOCCA或政府的支援與政

　　　　　策才有今日的成果，是種誤會，他們是靠自己的求生力

　　　　　與競爭力來闖天下。

問：　　在海外，數位音樂市場變得越來越大，但韓國歌手在海

　　　　　外的活動仍以演唱會或廣告為主。為了增加數位音樂的

　　　　　收益，要解決哪些問題？

卞美英：最大的問題是，比起歐美國家，韓國的著作權尚未發

　　　　　達。在產業體系尚未建立之前，數位音樂市場就先快速

　　　　　成長，因此，收費體系與收入分配還來不及敲定。在這

　　　　　方面，每個國家的體系不一樣，日本、韓國、中國都不

　　　　　一樣。因此，我們最近進行了韓、中、日討論會，這是

　　　　　各國政府部長級的會議。每年舉行的會議中，我們不僅

　　　　　討論著作權問題，也討論內容產業的各種問題、需要協

　　　　　助的事項、以及需要改善的法律制度。未來也需要藉由

　　　　　這種會議，在各國的系統上做協調。

問：　　請分享一下KOCCA未來主要支援領域或支援計畫。

卞美英：政府的主要角色就是奠定產業基礎。在國內，打算解決

　　　　　數位音樂產業的收費體系與收入分配率的問題，訂定經

　　　　　紀公司與歌手間標準合約書等，要讓音樂產業更加安

　　　　　定，因為這些問題如果沒有解決，整個韓國音樂產業就

　　　　　會動搖。另外，以往大眾音樂不受重視，資料庫並未建

立，所以我們彙整了歷年的資料，要建立韓國大眾音樂的資料庫，並且會為大眾文化藝術人員爭取權利，為了音樂的多元化，支援獨立樂團。政府的支援政策主要是奠定國內音樂產業的基礎，至於進軍海外市場，我們則是鼓勵業者自行努力。

訪談四：新媒體事業部內容組主要之工作

受訪者：Annie

受訪者職位：SM Entertainment新媒體事業部內容組

訪談方式：面對面訪談

訪談時間：2012.05.30

訪談地點：SM Entertainment總部

訪談參與者：朴允善

問：　　新媒體事業部內容組的主要工作是什麼？

Annie：新媒體事業部以前只負責發行音檔的工作，但是目前從
　　　　企劃、設計、程式開發到行銷等這些工作都用內部人力
　　　　處理。而且隨著新媒體管道的增加，我們企劃的時候都
　　　　要考慮各種新媒體的特性，擬定不同的行銷策略、研發
　　　　內容，因此新媒體的工作要投入很多資源。

問：　　最近這五年在你的工作上有哪些變化？

Annie：2006年我們新媒體部門的主要收入，是把日本歌手的音
　　　　樂提供給韓國數位音樂網站的對內授權（License in）。
　　　　當時線上行銷（Online Marketing）的方式也只提供音
　　　　樂檔與MV，並且透過與韓國的入口網站合作來節省廣

告費用。然而，2007年與2008年「東方神起」在日本登上冠軍之後，逐漸產生數位音樂的綜合收益。接著2009年與2010年「少女時代」達到最高峰，對內授權事業模式就轉換成對外授權（License out），主要業務轉為把韓國音樂輸出到其他國家。目前也為了吸引歐美的歌迷，正在精緻化 iTunes服務。我們2009年11月在韓國推出 iPhone與智慧型手機之後，遇到市場急速的變化。隨著在韓國出現很多應用軟體製作公司與各種服務，另外，透過韓國最大的智慧型手機免費傳送簡訊服務Kakao Talk的「Plus Friends」服務，讓全世界粉絲隨時隨地都能收到SM旗下團體的最新消息、MV及照片等，把它當作新的宣傳管道。

問：　　SM為何開始運作YouTube等的新媒體？

Annie：我們在2006年韓國經紀公司當中最先開設YouTube官方視頻。早期開設YouTube視頻的動機只是為了公司需要全球化的形象，並不是我們預測到YouTube的影響力，而後來YouTube竟然成為SM的新收入來源與主要宣傳管道。對我們來講，YouTube這新媒體最大魅力是，不但可以容易地將影片分享給全世界網友，並且能透過YouTube創造出的一套為版權人分配收入的體系，讓我

們獲得足夠的廣告收入。舉例來說，不只SM上傳的影片，第三者上傳的影片，廣告收入也要與我們分享。

問：　　SM正在推動的新商業模式是什麼？

Annie：我們透過KMP Holdings除了發行音樂以外，2012年4月與電信公司KT一起推出標榜韓國iTunes的數位音樂平台「Genie」。Genie在音樂業界受到矚目的理由，是因為它採用像iTunes一樣，每首歌付費下載的方式，而不是「吃到飽」。目前對經紀公司不利的數位音樂市場結構，我們正在透過Genie推動市場結構的改革。

問：　　一般韓國線上網路音樂平台與Genie的服務有什麼差別？

Annie：為了使一張專輯全部下載的消費者獲益，並且執行與一般數位音樂服務網站差別化行銷，我們向iTunes及Genie獨家提供特別內容。例如「少女時代」的「太蒂徐 TaeTiSeo」，特別提供三個團員的拍立得照片、團員們親口介紹專輯的韓語、英語聲音檔等。

附錄二、「Super Junior（SJ）」 團員入行經歷與演藝領域

團員	入行經歷（出道於2005年）	其他活動	所屬子團體
利特（隊長）	2000年 SM Starlight Casting System	主持人 綜藝節目	SJ-T、SJ-Happy
希澈	2002年 SM Starlight Casting System	演員 主持人 廣播DJ	SJ-T
藝聲	2001年 SM青少年Best選拔大賽「歌唱大獎」	音樂舞台劇 廣播DJ	SJ-K.R.Y. SJ-Happy
強仁	2002年 SM青少年Best選拔大賽「外貌大獎」	演員 廣播DJ	SJ-T、SJ-Happy
神童	2005年 SM青少年Best選拔大賽「Best Comedian」	廣播DJ 綜藝節目	SJ-T、SJ-Happy
晟敏	2001年 SM青少年Best選拔大賽「外貌大獎」	音樂舞台劇 廣播DJ	SJ-M、SJ-T SJ-Happy
銀赫	2000年 SM Starlight Casting System	廣播DJ 綜藝節目 音樂舞台劇	SJ-M、SJ-T SJ-Happy 東海&銀赫
東海	2002年 SM青少年Best選拔大賽「外貌大獎」	演員	SJ -M 東海&銀赫
始源	2003年 SM Starlight Casting System	演員、模特	SJ-M
起範	2002年 SM Starlight Casting System（美國）	演員、模特	
厲旭	2004年 CMB親親青少年歌謠節	音樂舞台劇	SJ-M SJ-K.R.Y.
圭賢	2005年 CMB親親青少年歌謠節	主持人 音樂舞台劇	SJ-M SJ-K.R.Y.
韓庚（中國籍）	2001年 H.O.T China Audition	退團	SJ-M
周覓（中國籍）	2007年 SMUCC大賽挑戰明星最強推薦部門第一名	中華地區	SJ-M
Henry亨利（華裔加拿大人）	2006年 SM Global Audition in Toronto	中華地區	SJ-M

資料來源：Kim（2007），本研究整理

附錄三、「少女時代」團員入行經歷與演藝領域

團員	入行經歷（出道於2007年）	其他活動	所屬子團體
太妍	SM Academy主唱課程第四期 2004年 SM青少年Best選拔大賽 「歌唱大獎」	電視劇O.S.T 廣播DJ 主持人 音樂舞台劇	少女時代 TTS
Jessica潔西卡 （韓裔美籍人）	2000年 SM Starlight Casting System	演員 音樂舞台劇	
Sunny珊妮	2007年 SM公開Audition	音樂舞台劇 廣播DJ 綜藝節目 配音員	
Tiffany蒂芬妮 （韓裔美籍人）	2004年 SM Starlight Casting System （美國洛杉磯）	音樂舞台劇 主持人	少女時代 TTS
孝淵	2000年 SM Starlight Casting System	綜藝節目	
俞利	2001年 SM青少年Best選拔大賽 「舞蹈大獎」	演員 綜藝節目 模特	
秀英	2002年 韓日Ultra Idol Duo Audition	演員 模特 主持人 綜藝節目	
潤娥	2002年 SM週六公開Audition	演員 模特 綜藝節目	
徐玄	2003年 SM Starlight Casting System	模特 主持人 配音員 綜藝節目	少女時代 TTS

資料來源：維基百科，本研究整理

附錄四、SM藝人演出的音樂劇

藝聲	2009年《南漢山城》/ 鄭命壽 2010年《洪吉童》/ 洪吉童 2010年《Spamalot火腿騎士》/ Galahad
圭賢	2010、2011、2013年《三劍客》/ 2012、2013年《Catch Me If You Can》/
銀赫	2011年11月：《Fame》/ Tyron Jackson
利特	2013年國防音樂劇《The Promise》/ 金德丘
希澈	2008年《仙那度》/ Sony
太妍	2010年《深夜裡的太陽》/ 雨音薰
珊妮	2012年《Catch Me If You Can》/ 布蓮達
潔西卡	2009、2012年《金髮尤物》/ 艾莉‧伍茲
蒂芬妮	2011年《Fame》/ 卡門‧迪亞茲（Carmen Diaz）
Onew	2010年《兄弟很勇敢》/ 朱峰 2010年《Rock Of Ages》/ Drew
Key	2012年《Catch Me If You Can》/ Frank 2013年《Bonnie and Clyde》/ Clyde

國家圖書館出版品預行編目（CIP）資料

韓國流行音樂全球化之旅：「SM娛樂」的創新實踐
／朴允善, 張寶芳, 吳靜吉著. — 初版. —
臺北市：遠流, 2014.06
面；　公分
ISBN 978-957-32-7442-1（平裝）
1. 流行音樂　2. 韓國
913.6032　　　　　　　　　　　　　103010905

韓國流行音樂全球化之旅
——「SM娛樂」的創新實踐

著者──朴允善、張寶芳、吳靜吉
總策劃──國立政治大學創新與創造力研究中心
統籌──溫肇東、郭姿麟
執行主編──曾淑正
美術設計──李俊輝
行銷企劃──叢昌瑜

發行人── 王榮文
出版發行──遠流出版事業股份有限公司
地址──台北市南昌路二段81號6樓
電話──(02) 23926899　傳真──(02) 23926658
劃撥帳號──0189456-1
著作權顧問──蕭雄淋律師
法律顧問──董安丹律師

2014年6月 初版一刷
行政院新聞局局版台業字第1295號
售價── 新台幣300元

YL遠流博識網
http://www.ylib.com
E-mail: ylib@ylib.com

本書為教育部補助國立政治大學邁向頂尖大學計畫成果，
著作財產權歸國立政治大學所有